少年

May You Forever Young

任俠、陳力行等 著

獻給區紹熙和林森爸爸，
兩個在最艱困時為我們留下光的人。

文念中

導演
電影美術指導

台灣的觀眾朋友，來吧，
別咨齒支持香港《少年》。

林昶佐

立法委員
閃靈樂團主唱

透過節奏精確的剪接，讓觀影者不僅體會到街頭的現場，更近距離體驗到主角們的歡喜、憤怒、悲傷、灰暗的各種情緒，彷彿自己就是他們的一分子。不只是更真切感受到自由的可貴，也會跟影中人一樣，重振尋找希望的勇氣。

翁煌德

策展人
臉書專頁「無影無蹤」創辦者

《少年》不止在有限的條件之下盡力做到了最好，也是這幾年最能代表香港社會脈動的電影，肯定會在歷史上記下一筆。

張吉安

作家

導演、金馬獎評審

2018 年第一次帶著企劃案遠赴參加台灣金馬創投，參與為期兩天的工作坊時，初識坐在身旁一聊起電影，即刻炯炯有神的任俠。那一屆創投，他拎著香港社會邊緣議題《紙皮婆婆》，敘述撿紙皮老人的群體心聲，果然不負眾望，突圍奪下百萬創投首獎。

幾年過去了，據聞《紙》因個中原因仍在籌備拉鋸中，在備感失落之際，卻欣喜於 2021 年的金馬影展，看著他和團隊在經費拮据下完成的《少年》，完全體現新一代創作人在潛能和本能之間，相互碰撞出絕地一響的「硬頸」精神，敘事軸心一併將香港人現狀的困頓和焦躁，從高聳到墜落，擲地發聲的悲壯作品。

近年，尤以欽佩一個接一個像任俠同樣「硬頸」的香港新一代影人，總是默默地用最少的攝製成本，說出自身的果敢與大氣。

從《少年》一窺香港新浪世代，催生了新光影的腳註，亟待更多香港本土作品，能在平地緩緩堆疊而起，逐一越過高牆。

音地大帝

《少年》這部片講出了一件重要的事情叫做：「扶持」，這也是香港手足在形勢極端不對等的情況下，還能讓抗爭之火延續下去的主因，「扶持」是貫穿全片的主題，互相扶持才能互相救贖，讓彼此有能量等候希望之光的出現。

盛浩偉

作家、編輯

即使銀幕上是紀錄著現實的影像，卻因為太過現實，反倒讓我明白此時此地與畫面裡的空間、時間之隔閡，遂終究有那麼一絲絲「旁觀他人之痛苦」的感覺縈繞不去。有趣的是，《少年》的本質是虛構，卻多了一點空間可以容納我沉浸其中，彷彿觸及真實。

潘源良

填詞人
電影編劇及導演

香港國安法下，電檢已成拑制機器，《少年》在香港公映的機會早已抹殺。製作條件低廉亦直接影響外地發行，只能單打獨鬥殺出血路。但台灣香港志氣相酬，終於令公映的難關衝開缺口，使台灣成為第一個有院線上映《少年》的地方。時代在變、電影一直都是展露變動風潮的先鋒。《少年》無負獨立電影的使命，勇氣與表現叫人動容。

鄭麗君 青平台基金會董事長

本片導演任俠曾說，電影是通往自由的窗口，哪裡能放映《少年》，就代表哪個地方還有自由。《時代革命》和《少年》都無法在香港上映，台灣都是第一個在院線正式上映的國家，也代表著我們對自由民主的堅持。我們為香港上映，也為著守護我們自己和世界的民主來上映。

羅冠聰 前香港立法會議員 香港眾志創黨主席

「May You Stay Young Forever」，願我們都不忘少年的熱血、不忿、堅持，對改變世界的渴望和追求，以及求不言棄、奮不顧身的意志。願我們出走半生，歸來仍是少年。

少年遊

陳慧
（作家）

01

最早遇見的是林森。

2007 年，伯大尼校園，林森穿著夾趾膠拖，提著菜市場專用的紅色背心膠袋來上課。我心想你也太隨意了吧。相處下來，發現他果然是隨和的人，以致我在社會運動現場看見他的身影，幾疑是錯認。他連述說自己在別人眼中看為激烈的主張時，都是語調溫文的。編劇課上說的角色層次，林森不是用寫的，他用生活呈現出來；看似漫不經心，事事隨意，對社會公義卻有著極其嚴肅的價值觀與取向。溫文謙和，同時亦是抗爭者。

翌年，任俠來了。

首先是他的名字，根本就是藝名，

誰會為兒子取名「俠」？不怕他闖禍嗎？莫名其妙就有一股騙子的氣息。後來發現他是班上少有的看很多小說的人，才開始搭理他。交談下來，知道了他的一些背景，原來名字是祖父取的，祖父也真的是人物。他也真的當過街童，而且很長一段時間在深圳跳街舞。於是，他既似流氓又像文青就說得通了；就跟他說的故事一樣搭調。

大概也是在那一、兩年間認識陳力行。

初見力行也是在學院裡，不過他上的是晚間課程。力行來上課的時候，身上還穿著高中的校服。課上有時候會放映三級電影的片段，力行要取得父母簽名的同意書，才能繼續留在教室內觀賞。這名高中生對電影的熱忱令我好奇，很多經典電影他都看過，觀影量比很多電影學院日間部的學生還要豐富，力行話不多，言簡意賅，只說是爸媽對他的影響。

又過了一、兩年，同學到茶餐廳取景，茶餐廳就是力行的爸媽在經營。我見到喜愛看電影、也容讓兒子追尋電影夢的茶餐廳老闆與老闆娘；大隱隱於市。

那些年，我的學生開了我的眼界。

02

2011 年林森畢業，畢業作品白描深水埗區裡兩個孩子
的友誼，一個是南亞裔，另一是新移民。林森自小生活
在深水埗，他在那裡長大，學了拍電影之後，他讓小演
員在鏡頭裡跑過深水埗的大街小巷，跑上嘉頓麵包的後
山，陽光灑在他們身上。作品很林森。

第二年任俠也畢業了，拍攝過程很任俠；他帶著同學跑
上深圳取景，過程有沒有犯規不好說，作品出來好看就
是了。說的是一段真實的經歷，街舞隊被大運會主辦方
耍了的故事；年輕人的意志與挫折，痛並漂亮著。

二人都以作品回應生活，並叩問了現實與成長。

然後聽說力行到英國去了，唸電影。

03

2014 年。

七月二日，林森在中環遮打道熬了一個通宵之後，給抬
上警車。當天被拘捕的人超過五百。抗爭進入日常，不
再只是一小撮人的事情。

九月，我在帳篷前重遇很多舊生。其中有任俠，他剃了個光頭，羅漢相，不知者目為兇。

一場浩浩蕩蕩的運動，最後以清場作結。

04

接下來的日子，林森與任俠繼續在導演崗位上，以影像述說我城種種。

任俠拍的《螻蟻》在第十一屆鮮浪潮短片大賽中獲最佳導演獎，黑白影像鋪陳了一則看似荒誕的極權寓言。

林森則陸續拍了港台「獅子山下系列」的《豹》、《黑哥》，劇中角色是不景氣中苦苦經營的回收車場老闆、巴基斯坦裔的青年跟車工、客貨車司機、住在工廈非法劏房裡的人、父與子、父與女（呀，對，林森在 2015 年已經當了爸爸）；都要面對抉擇，都有掙扎。香港人走在大街小巷中都會碰見的人物。

至於力行，已經在英國唸完了電影碩士。

大家默默前行。

05

我在 2018 年移居台灣，十一月的時候，和任俠見了面。他來台北參加金馬創投會議。之前已有好長一段日子沒跟他見上面，見面時並無生分，其時他剛與圈中朋友成立了「香港編劇權益聯盟」，仍是那個很熱血的任俠，我看著，心裡歡喜。

四天後，任俠的企劃書獲得了金馬創投會議的百萬首獎。

林森也傳來了好消息，在電影公司舉辦的新晉導演計劃中，得到了長片導演合約。

力行開始在報上發表影評。

明明都在康莊路上邁步向前……

06

然後，2019 年。

二百萬人走上街頭，政府出軌，城市失序；香港陷落，一場革命在蘊釀。

看著林森、任俠和力行一路走來，《少年》的開拍，放在這三人的行事曆上，是如此不明智又合乎情理。

那段日子夜以繼日地看新聞直播，現實一再衝擊著底線，我們不再需要劇情，走在我城大街小巷裡的每個人都是一齣戲。為什麼還要拍電影？為什麼要將滲著血淚的現實放進虛構的框架中？

我是這樣相信的：電影是再造現實，明明的虛構，卻能帶來穿透現實的力量。

《少年》中救少女的劇情是真的嗎？在真實與虛構之間，電影呈現出來的，是記取城市在革命前夕的一則傳奇。

林森、任俠、力行從商業電影中出走，《少年》的製作注定步步維艱，最後是傾盡所有，也只能將陋就簡。我卻只想到，寧拙毋巧，因為，情真。

少年懷初心，不老。

有伴，就能走進未來。是為序。

任俠 _{導演}

《少年》原名《救命》（洋名：WE）。當時的監製舒琪改的名字，應該這樣說，是他喜歡的名字，因為尊敬的老師根本沒留歡迎討論的餘地。

我喜不喜歡原來的名字？我會說，我相信。

相信他那時候的初衷與判斷；相信選擇了就要全情投入做到底；相信這是部非拍不可的電影。

雖然最後「相信」二字阻止不了背叛與挫折的到來，但，我仍然相信：

《少年》是部非拍不可的電影。

林森

導演

三年，三年在普遍人生命中，也許只很短暫，但對很多香港人來說，從 2019 年到現在卻又似經過了幾輩子的事。都說人對時間的觀感，是根據你所經歷的事而有所不同。從第一天開始參與《少年》的拍攝開始，當時香港的「反送中」抗爭運動仍然在最火紅的時間，遍地開花、烽煙四起。最初決定參與《少年》，大概也跟大家一樣，曾經在電視機前看到第一位自殺明志的抗爭者梁凌杰墮樓身亡後，所產生的無力感所至，總覺得不能眼白白看著一個個有血有肉的生命，繼續被政權推落樓，既然自己的專業就是拍電影，那就相信電影自有其力量去感動人。

然後，拍攝中途跟大家一樣，共同

經歷了一些刻骨銘心的事件，71 立法會抗爭者齊上齊落、721 元朗無差別襲擊市民事件，831 太子站警察襲擊市民事件、中大保衛戰、理大圍城，還有更多⋯⋯生活被那無限大的無力感所包圍，那時反而很有意識希望透過拍攝《少年》能夠帶給身處低壓中的香港人一點光。沒想到後來有更加多意想不到的事情發生，疫情爆發、防疫措施限制、國安法落實等等⋯⋯使《少年》儘管已經製作完成，但仍然要面對很多不明朗的因素，究竟我們應該如何去讓大家看到《少年》呢？

儘管如此，不得不相信每套電影都有其生命軌跡，可能正因為國安法及電檢制度的收緊，《少年》無法在香港公映變成事實，《少年》被逼著只能找海外的放映途徑，反而令《少年》可以去到世界各地、可以去到更多更遠、更意想不到的地方放映，讓世界更多人可以看到香港人的故事，這些經歷都是我們從沒有想像過的。

老實說，參與《少年》的拍攝的確改變了我，就正如共同經歷過 2019 年之後的香港人一樣，我們都改變了，變得更清楚自己想要成為一個怎樣的人。對我來說《少年》最可貴的地方不只在於電影本身，更在於團隊內所有人的精神，一種純粹、義無反顧、嚮往自由的精神，

在那時、那一刻共同創造了一套看似不可能完成的電影。雖然暫時《少年》無法在香港公開放映，不過我相信《少年》的精神是總有辦法可以讓身處世界各地的香港人看到，讓大家在沉鬱、無力的亂世之中，仍可以找到一點溫暖。

最後，想分享一段比較私人的感受，就在《少年》拍攝的最後一天前一晚凌晨，突然間收到家父急病離世的消息，令原本還在準備拍攝的我手足無措，徹夜難眠，那時曾有想過留家陪伴家人，不參與拍攝。不過最後還是覺得不能突然放棄，曾經說過要做就要做到底，相信家父在天之靈也希望我能夠好好完成拍攝（儘管我們政見不同）。希望藉著今次機會，透過《少年》劇本集的出版，將這篇「導演的話」獻給我父親。

創作不為計算 而是為追求自由

三個去金馬的
《少年》導演編劇

記者 ● 匿名

台灣第 58 屆金馬獎於 2021 年 10 月公佈入圍名單，其中獲提名最佳新導演及最佳剪接的香港電影《少年》，講述一隊「少年搜救隊」在反修例運動期間，四出尋找一名欲自殺少女的故事。最吸引媒體關注的，除了電影以反修例為背景之外，還有預告片最後一句——「香港不能公映」。

儘管《少年》不在港公映，入圍消息甫出，中聯辦控制的《文匯報》已隨即炮轟《少年》「涉犯國安法」，更點名導演兼編劇任俠、編劇兼監製陳力行，稱他們曾在不同場合「抹黑香港國安法」。

「又係呢個問題？」任俠看著陳力行、聯合導演林森苦笑道。

他們說，連續做了數個訪問，每個記者都問有沒有被捕準備、會否不能再拍「主流電影」，三人語氣流露不解，「拍電影啫，又唔係拍人裙底。」任俠笑言，如果要計算什麼可以拍、什麼不可，那就不是創作，而是做生意，「嚮往自由嘅人先拍電影，我相信我同另外兩位都係嚮往自由嘅人。」

三個《少年》主創人，經歷中途停拍、演員退出、資金不足，其中兩人再自資共二十萬元，因他們相信《少年》最終不會是一部走向囹圄的電影，而是一份通往自由、誠實的創作。

一度停拍、沒資金、演員退出

同為三十多歲的三人身穿黑和灰的 T 袖，近日入圍金馬後連續做了數個訪問，這天表情初時有點木訥。這樣子的三個男子，昨天受訪時在街上也無端被警察截查，「講緊仲攞住個飯盒喎」，任俠笑說。

儘管三人名字在外界未必為人熟知，但在電影圈內也絕非名不經傳。任俠與林森均畢業於香港演藝學院電影學院導演系，前者曾擔任陳果導演的編劇及副導演，2016年憑描繪極權未來的短片《螻蟻》獲鮮浪潮最佳導演、IFVA 公開組金獎，憑《紙皮婆婆》獲金馬創投百萬首獎；後者的短片《綠洲》也獲得鮮浪潮特別表揚，更在 mm2新晉導演計劃獲大獎，剛完成一部電影長片。《少年》的編劇陳力行則曾在倫敦讀電影研究學士及碩士，均以一級榮譽畢業，現職理大講師，與任俠同為創作組合「豐

美股肥」（Phone Made Good Film）的成員之一。

儘管往績不少，但林森笑言今次是第一次收到這麼多訪問邀請，「以前拍啲嘢邊有人理喎。」

任俠說，在反修例運動期間初時聽到一群互不認識的人一同去尋找自殺者時，覺得很像武俠世界裡志同道合的義士，加上事件本身已很像電影故事結構：有一個目的、有很多障礙、最後不知會否成功。

當年曾親身參與搜救隊的任俠回想，最深刻是《少年》其中一位 18、19 歲的演員告訴他，曾大海撈針般在屋邨尋找欲自殺者，四處大叫網名「薯條姐姐」，「其實好柒，都唔知個人係咪真係想自殺，但為咗救人，佢哋扔低尊嚴，呢樣嘢好觸動到我」。

2019 年 7 月，「少年搜救隊」的構想逐漸成形，但三人苦思了很久該如何呈現抗爭場面：拍攝資金僅 60 萬的《少年》，不可能負擔重演抗爭場面的支出。有朋友建議，不如直接去抗爭現場借景演出？三人一致反對，不想違背了現場抗爭者的目的。

有一晚在其中一人的家中，眾人飲到「啤啤夫」時，突

在《少年》電影中的搜救隊啟發
自反修例期間的真人真事。

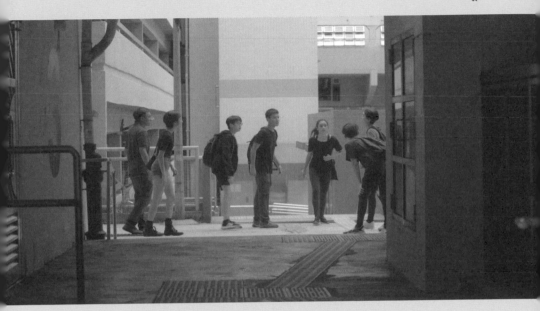

然播起了哥普拉的《Dracula》,「有一場就係成個剪影
去交代中世紀戰爭,就覺得不如我地就咁處理囉」。

最難拍的場面終於找到解決方法,到 2019 年 10 月,《少
年》正式開拍了 7 組。任俠直言當時情況「濕滯啲」,
不少年輕演員受進行中的社運影響,演出時情緒受困
擾,「我同佢(林森)成日拍完都要去個別輔導一啲演

員，請佢飲酒又好、約佢邊度傾計又好，成日一個傾完又到下一個」。

「不過原來勉強無幸福」，任俠說，2019 年 11 月香港氣氛更低迷；陳力行指，原本理大圍城事件過後，眾人打算再開機，卻又迎來疫情爆發，《少年》無限期停拍。林森解釋，由於演員和團隊中有人覺得不知要等多久，也有自身的安排與生活規劃，部分演員也在停拍期間退出。

任俠指，那段時間三人也有迷惘，再加上資金出現問題，拍《少年》像是一個看不到終點的過程。不過，三人堅定地說，從沒有想過放棄，因為仍有留下來的團隊成員，「當初有同佢哋講係好難嘅 project，如果佢哋咁都願意參與，但我哋放棄，好講唔過去」。

任俠形容，儘管沒有信心可以拍到 100% 完成度的《少年》，「但開始咗就要做完佢，做人基本態度」。

拍電影嘅人　就係要拍電影

是三人嘗試挽留原有的演員，然後開始招新演員、修改劇

本、彩排，他們又把已拍了的片段剪成預告片，私下向朋友眾籌，但資金仍不足，當時因疫情停工已久的任俠和陳力行，驀然再各自自資 10 萬元，才終於成功再開機。記者問他們，每人扔 10 萬蚊出來的心態，是視之為有回報的投資，還是單純地扔錢出來拍電影？「前者，」有點呆呆的陳力行說，「前者係有回報喎，你瞓醒未？」任俠問。「啊，後者。」陳力行笑笑更正。

記者再問，不怕電影無法公映，最後血本無歸嗎？任俠說，「拍電影嘅人就係要拍電影，你唔會話一定成功我先拍，你拍完無人睇咪無人睇，唔通『哎呀，屌，早知唔拍啦』咁？咁點啊？咪擺落櫃桶底再寫過第二個劇本囉！」

2020 年 9 月，《少年》劇組重新出發，再拍了 15 組，當中部分是重拍已退出演員的戲分。不過第二次拍攝再沒有上次的演員問題，陳力行說，有一次團隊被截查，當警員看到有假的抗爭道具時，立即來了 20 多個防暴增援，抄下眾人身份證再放行；翌日，或許是因為被防暴包圍過後，一名演員在後巷演出時，把自己情感放進了劇情，爆發得很好，令幕後人員都看得差點飆眼淚。

另有一天，八號風球，飾演自殺少女的演員站在大廈天台上，幾乎半個人都站了出去，「佢好投入，成個人變成咗個角色」，此為任俠最喜歡的一幕，也令他對《少年》演員沒有得到金馬提名感到扼腕。

如是者，排除萬難地，《少年》終於成功煞科。

搵錢要跪的話 我揀有型

拍攝艱難，但拍攝完成後找片商的工作更難。任俠指，《少年》的第一剪已經很令人滿意，三人都看到喊，不少片商看完也給予正面反應。不過，片商卻也坦白表明，因現時的形勢，不能幫《少年》發行。

「香港不能公映係客觀事實，唔係我哋主動選擇，」任俠說。訪問當日，《文匯報》仍未刊出炮轟《少年》犯《國安法》的文章，三人也明言沒有收到「警告」，但他們指，各媒體的記者都不約而同地問他們有沒有各種心理準備。

「我哋唔 prefer 諗呢啲，因為我哋唔想散播任何恐懼，」

任俠認真地說，「點解我哋光明正大拍一套戲，要驚坐監？」

陳力行指，以現在的理解，三人沒有做任何犯法事，故不會想有何後果；林森也明言，沒做任何「風險評估」，寧願集中精神投入在創作本身，「唔應該比一個框框限死自己，好似你做咗呢樣就唔做得呢樣，都未有人畀任何壓力你時，你就已經開始恐懼同設限。」

任俠說，電影應是通往自由的窗口，如果計算左右、只拍攝「可拍攝」的內容，那便不是創作，而是一門生意。他認為妥協只是慢性自殺，即使是拍攝所謂「主流電影」的人，未來每當拍攝警匪片時，同樣也要擔心會否不過電檢；他又以不少公民組織妥協後仍被迫解散作例，指沒人知道妥協是否會帶來一個好結果，至少埗在他們問心無愧。

「我覺得做創作快感係高於名利。我都想搵錢㗎，但你叫我而家搵錢要跪嚟講，我揀有型囉。講句嘢都要驚得罪邊個嘅話，我唔想咁柒。」任俠笑說。

受鼓勵 所以同行

談及金馬，另一套最常被拿來與《少年》相提並論的電影，便是周冠威的反修例紀錄片《時代革命》。任俠口中的「唔想散播任何恐懼」，也是周冠威近月常掛在口邊的一句。

任俠回想，金馬公佈入圍名單前幾天，周冠威剛好有事打給他，任俠告訴周冠威《少年》入了金馬複選，周冠威開心回應，「我都報咗，希望我哋可以係台灣見啦」，任俠笑著回應，「唔好『同倉見』就得。」周冠威立即報以粗口，「睬過你咩！」

當形容周冠威時，任俠特別提起記者在提問時用上了「未有事」一詞，令他想起了大眾一直對周冠威的「旁觀」態度，「我都係想問其他電影同行……如果你預咗佢一定有事，你做咗咩去支持佢啊？或者你會唔會做咩去幫助佢？定只係等睇佢幾時有事？」

他又指，周冠威以真名署名《時代革命》的勇敢，鼓勵了《少年》的三人。「既然我哋係仰望佢，咁我哋咪同佢一齊行囉，就企係佢隔離囉，呢個就係我地嘅態度。」

飾演自殺少女 YY 的余子穎在
風雨中演技大爆發。

林森說，希望大家可以常態一點面對事情，每個人都在
不同崗位，堅持自己專業所信仰的價值，做好自己本身
做好的那件事，「有時啲恐懼，可能唔係外界比你⋯⋯
但我哋又唔係做啲乜野，點解要咁快畀咁多恐懼自己
呢？」

記者再問三人，現今時代，做電影最重要是什麼？

林森答，是真誠。陳力行說，要有 Vision，就如戒不了 hard drug 一樣，戒不了電影。任俠則是簡單六字：「唔好齋講唔做」。

後記

可能是近日被問太多重複問題了，三人似是有點悶，尾段突然反客為主，反問兩位記者，為何這時勢仍要做新聞。記者答案在此不贅，也離不開「做得幾耐得幾耐」和「記錄歷史」等等回答，還補了一句，不想廿年後沒人知道有一套戲叫《少年》。陳力行思考一陣子後向記者說，其實大家的原因是一樣，只是形式不同。

又，提起其他導演接受訪問，通常是為了宣傳、催谷票房，但三人顯然不用為此奔波。連日受訪、重重複複回答同一些問題，所為何事？

任俠半開玩笑說理由很簡單，「我最近單身，想多啲人留意到，任俠都係唔錯嘅男人」；陳力行則指，雖然大家暫時睇唔到《少年》，但希望終有一日會俾人睇到，「同埋，記錄緊 history，呢樣嘢重要」。

撮影日誌

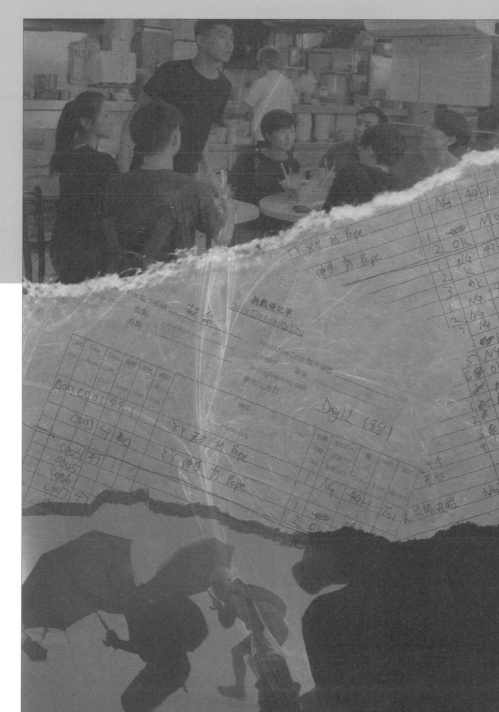

文 ● 陳力行

起「源

篇

我是陳力行，《少年》的聯合監製及編劇，也是本片的場記兼字幕翻譯。《少年》是我首次參與電影製作，由前期到後期均有參與其中。毋庸置疑，拍攝《少年》是次寶貴難忘且眼界大開的經驗——由每場戲到每個鏡頭，我們整個團隊都是咬緊牙關地去拍的。關於鏡頭後的軼事趣聞和重重難關，希望透過文字重新演繹給各位讀者，藉此窺探這齣無法在香港上映的香港電影。

一切要由 2019 年說起。

坊間不少訪問已提及《少年》早於一九年十月開拍，總共拍了七組，期間先後因不斷升溫的街頭抗爭、疫情、演員檔期問題而遭擱置停拍，最後在二〇年九月再度開鏡，演員和製作班底都換了一大半。若將時間再撥前，《少年》首次開拍的前期籌備實由一九年七月中旬開始，亦即接連出現「自殺潮」與「民間搜救隊」的時期；當時片名仍叫《救命》。

在得知這部電影拍攝計劃之前，一九年的夏天於我而言，是人生一個重要的轉捩點。或多或少因為運動的緣故，我無法集中精神書寫博士論文；同時覺得電影學術的路漸走到瓶頸，故毅然放棄了優厚的獎學金，並開始投入這部電影的創作，以及一九年裡大大小小的抗爭運動上。亦因為運動的緣故，我跟阿俠漸漸熟絡起來，我們彷彿有著多次出生入死的經驗，加深了我們後來在電影創作上的默契。

談到《救命》，就不得不提一個人，即推動是次拍攝計劃的監製 S。我是先從監製 S 口中得知他打算找一眾新導演開拍《救命》這故事，又因為當下大環境情緒和氛圍，聽罷便馬上向他自薦參與。監製 S 一直強調要盡快開拍，並要找三位新導演分組拍攝不同搜救隊故事，加快拍攝進度，免落後於形勢。在我剛參與的時候，阿俠跟監製 S 已寫好故事大綱，並找來林森及另外一位導演。如是者，我首次開會就是跟三位導演、監製 S 和《少年》的策劃麥一人，六人擠在九龍塘的星巴克（當時罷食「藍店」尚未成風！）的角落傾談故事骨幹和人物原型。

無論在故事鋪排和人物設計，這階段的故事大綱都跟最後《少年》的成片有很大出入。而最大的改動，就是由本來的七月一日，改為七月二十八日（即七二一元朗白

衣人恐襲一星期後）。然而，這稿的故事大綱早已奠定故事骨幹，就是一群年輕手足要在抗爭與救人之間，作出抉擇。而這稿大綱中，眾人最後還是跑到熙來攘往的旺角，去拯救那位自殺少女的生命。

當日開會後，我跟三位導演到阿俠家中，按照原本的故事大綱，整理出精簡的故事分場和人物小傳。記得當天晚上我們四人邊喝著黑啤溝啤酒，邊把人物背景、簡單分場情節逐一寫在卡紙上。雖然其中一位導演之後沒有繼續參與是次創作，當晚他卻提及可將年輕人愛到夾公仔店的時髦元素加進故事，最後成為《少年》裡重要而貫徹的視覺母題。同時可見，監製 S 的分組構想終未得以實現，最後須改為任俠與林森聯合執導。

○　○　○

我於一九年第一階級拍攝的投入不算多，主要參與的都是前期部分。除了基本資料搜集（如跟「樹窿 group」的情緒支援團隊、搜救隊員與及社工會面傾談），印象較深的，就是我跟兩位導演、監製 S、當時的美指、製片和兩位副導演，輾轉遊走香港不同地方去搵景（註：找場景拍攝）。當時《救命》還在草創階段，其中一處靈感泉源，是來自是監製 S 和導演們皆認識的一位朋友的真實個案；又因為

於葵盛一帶尋找少女 YY 的
搜救隊。

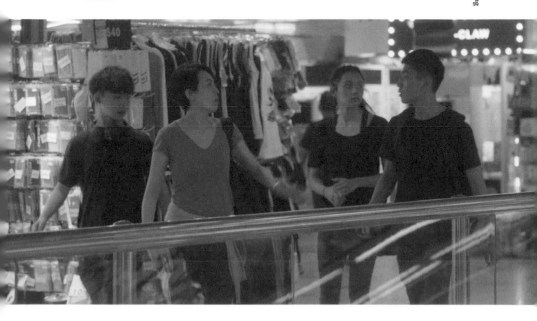

該位朋友家住藍田，故起初故事大綱和分場均以藍田為背
景。但後來我們一團人到藍田勘景後，發覺該處的建築
物、以至該區的地形和地勢在畫面上皆不夠吸引和豐富。

記得搵景那天的早上去過藍田後，團隊正苦惱要去哪裡，
才可找到看上去有一定高度，而且視野廣闊的公屋屋邨，
作為拍攝的主要取景地之一（即女主角 YY 的居所）。故

我們輾轉去了石硤尾，卻對該處沒有很大的感覺。或許是因為我從小在葵芳長大，較熟悉這區部分陡峭地形，遂建議團隊往葵芳、葵盛一帶走走看。

我們基本上從葵芳地鐵站繞路上葵盛西邨，中途經過恆景商場、李兆基中學，及通往葵盛的長樓梯。我小時候常跟朋友到樓梯附近的公園玩氣槍，若射中途人，便要不斷往上奔跑去，以免被逮個正著。但來到戲中，卻成為了阿南跟 Bell 爭吵的地方。至於依山而建的葵盛西邨，有獨特的陡峭地形和廣闊視野的公共屋邨，後來都成為《少年》的主要取景地，劇本亦因為葵盛西而改寫。勘景時，整個劇組從葵芳到葵盛走了一遍；當時是盛夏，劇組人員個個走得汗流浹背，只有監製 S 在公園樹蔭下休息。

最記得我們走到葵盛西平台時，我們想往更高的地方去，於是乎去平台上一家樓高兩層的老人院的天台。但不消兩分鐘，已被該處工作的人員阻止，從平台上往老人院天台喊嚷著要我們下來。當時阿俠靈機一觸說：「我們被工作人員攔截一事，到時可以寫進劇本去。」而在一九年第一次開拍時，我們亦拍下了相關的老人院情節。惟將近一年後重新開鏡時，已沒有資源去租用老人院的天台，這段戲分亦最終沒出現在《少年》裡。

○ ○ ○

在敲定葵盛西作為企圖自殺少女 YY 的居住地後，團隊很快便商討其餘的拍攝地點。至今我仍無法忘記的，就是本來打算用在結尾的場景，即是旺角先達廣場上的天台。

一九年夏天的先達廣場，仍可自由出入，通往天台的門無遮無掩，任誰都可上去。該處天台景觀開揚，對望朗豪坊亦可盡覽整條駱驛不絕的亞皆老街。而我看到天台上，遍地佈滿了啤酒罐和煙蒂，也許對很多年青人來說，這個是香港罕有能讓人喘息的空曠天台。可惜一九年後，通往這個天台的大門已遭封鎖，強調這是私人地方，不能再讓人上去。而你在《少年》看到的，則是先達廣場對面另外兩棟大廈的天台。

還記得一九年的《救命》劇本中，本來寫及立法會外的抗爭與及盧曉欣追悼會等場面，地點包括金鐘龍和道、「煲底」（即立法會綜合大樓地下的示威區）和教育大學。但這些地方要麼有警察駐守，要麼就是不允許拍攝，劇組都苦惱如何找相似的場景。像金鐘和「煲底」，我們一度想用啟德旁的工業貿易大樓，跟同樣鋪滿灰色地磚且建築風格甚相似的立法會大樓來借位拍攝。

那時劇本的中段，還涉及動用消防車和消防人員去營救企跳人士的戲分。但是，由於資源有限，而且不想拍攝打草驚蛇，故劇組聽監製 S 所言，希望日後到台灣做聲音後期時，在該處找一些貌似香港的樓宇來借位，並將這場戲延至最後才拍攝。很明顯，這一切都不曾在《少年》出現過。來到二〇年，我們也實在沒有多餘的資源去拍以上這些「大場面」。

○ ○ ○

比搵景更困難的，無疑是要找到合適的演員。而無可厚非，整個搜索隊的演員大多是新臉孔。在招募演員時，有的是有劇場背景或是戲劇系的學生，有的是完全沒有演出經驗的素人。而有不少部分來應徵的青年，都是一腔衝勁，覺得既然上不了前線，也希望做別的事來出一分力。

比如是男主角，本來找到一位新晉獨立男歌手去飾演，我們都認為他從氣質到外形都很貼近我們心目中的阿南。但即使兩位導演多番游說下，這位歌手還是沒答應參演。一九年開拍之際，我們要在一位專業演員和一位完全沒有演出經驗的素人之間作抉擇，最後選了後者去當阿南。

搜救隊裡的其他成員也不容易找。像飾演 Louis 一角的唐

嘉輝（Calvin），就是阿俠和策劃麥一人，特意在沙田新城市廣場的「和你 Sing」集會行動中，跟眾多戴著口罩的年青示威者聊天後找到的。而戲中跟 Louis 甚有默契的「攬炒君」俊 B，我們則屬意由一位叫 Ray Ho（何煒華）的 Youtuber 來擔當。因為 Ray Ho 在運動爆發的初期，已發放不少聲援運動的 Youtube 影片，亦被不少媒體報導過，而他的成熟言行與稚氣外表有種奇妙的結合，跟俊 B 這位年僅 14 歲的角色十分匹配。聯絡到 Ray Ho 後，他便馬上來試鏡，亦很快答應飾演俊 B 一角。

至於在《少年》中兩位較年長的角色，就是演暉哥的孫澄和社工阿包的彭佩嵐（Ivy）。在一九年拍攝時，劇本上還未有義載司機暉哥一角，不過當時另有一名年輕的素人演員擔當暉仔（與當時稱作「Zoe」而非「暉妹」的角色原型份屬好友），而孫澄飾演的其實是女主角 YY 那位經常回大陸跑生意的哥哥家明。至於 Ivy 所飾演的社工阿包，大概是橫跨一整年拍攝後，都沒有被大幅度修改的一個角色。

女演員方面，劇組基本上很快就鎖定余子穎（Kitty）來當有自殺念頭的主角 YY（黎家欣）。無論是兩位導演抑或三位攝影師，均對 Kitty 對演出的投入擊節讚賞。尤記得一次前期劇本圍讀，當時劇本還未算完整，但讀到結尾時

候，幾位主角演員即興演繹對白；期間，Kitty 不斷抽泣拭淚，而且情感充沛得令我們團隊更感認同，她必定是這齣戲的 emotional centre。

○ ○ ○

這齣電影的故事，有著時間緊迫而帶來的劇情張力，亦有東奔西跑的地貌變化。因此，監製 S 形容《救命》是「不會過時的題材」，而拍攝手法上，更可參考辛貝克（Sean Baker）跟鄒時擎合導的獨立電影《外賣》，尤其仿效箇中低成本、微型團隊，以至偷拍等方式。這亦是令我跟團隊部分成員興奮的主要原因，以為終可一嘗靈活自主的創作模式。

不過，愈趨近拍攝，便愈覺這是事與願違。當時《救命》的拍攝團隊，是由經驗豐富且從電影工業出身的人腳湊成，特別是副導演、製片和美術等；但從我這個外人看來，他們似乎不太習慣這種講求機動性、靈活性的拍攝方式。最後導致一九年拍攝時，團隊溝通上不免有磨擦，再加種種外圍環境影響令團隊士氣更形低落。此足見監製 S 事前沒有好好平衡過，獨立製作與工業體制一貫做法之間的矛盾和衝突。

重拍又重拍又重拍的
永發茶餐廳一幕。

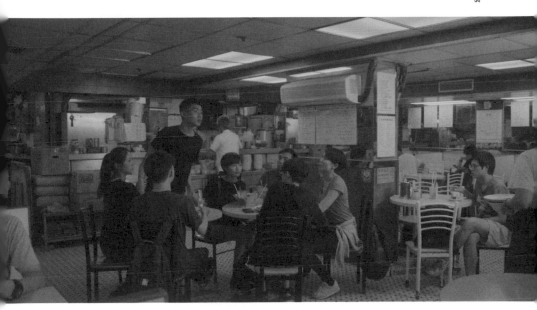

— 這些收了美國錢的死小孩亂中亂港，全部死光就對
　啦！一個都不值得可憐！
— 對啦！叫習近平開坦克車把他們全部壓死就對了！
— 現在誰收錢呀？收什麼錢呀？
— 一個三千塊，全世界都知道！
— 收三千塊讓人打爆頭打爆眼？被告暴動罪要坐十年
　牢！你願意嗎？

當時我在實際拍攝上參與不多，仍處處感受到監製 S 對創作上的干預和掣肘。譬如他強調要用 4:3 的方塊銀幕比例，亦很快打消團隊想用闊銀幕來展示眾多角色的念頭。而聽阿俠和林森說，監製 S 好幾次在一整天的拍攝結束後，便抓他們去上堂訓話。他甚至會在臨開拍前的一晚修改劇本，例如把 Zoe 和暉仔改為一同在保良局長大。聽罷了，兩位導演都覺得，他的修改未免過於 TVB 式的陳套，於是最後沒有跟他所寫的去拍。監製 S 一方面強調拍攝要團隊創作自主，故他一次都沒有到拍攝現場；但他卻在劇本、選角、剪接上越過導演們來作出干預。

最教人費解的，是監製 S 要求重拍一場戲，也就是在茶餐廳裡的戲分。這場戲在我父母經營的永發茶餐廳拍攝，兩次拍攝我都在場。幾可肯定，第一次拍時即使有多不足，卻不會比重拍的那一次差。頭一次拍這場戲，也就是《救命》第一天開鏡。

為了不影響餐廳日常運作，那時選了在晚上進行拍攝，然後從窗外打大光燈來營造日光效果。記得拍完整場戲後，一眾演員都舒了一口氣，之後更嚷著要去喝酒。那次拍攝，他們肯定有盡力去演；但一到重拍，他們的士氣已大不如前，亦只見他們心感無奈和挫折。而我想拍攝團隊也沒有一個合理的說法，來說服演員們為何要重拍一次這段落。

你們可知道監製 S 以甚麼來做重拍的理由？他說，攬炒君不應戴上方形眼鏡，而是要換上圓框的「哈利波特眼鏡」。聽到這句話，我頓時一陣錯愕的想：「那副眼鏡本來就是 Ray Ho 戴著的眼鏡，換掉了不是更不自然嗎？」因為這副眼鏡，連帶月夜騎士也被迫替換。而第一次替我們去演月夜騎士的，正是已被判暴動罪的演員郭小杰。

記得第二次拍完茶餐廳，阿俠說了句：「拍完這次就不會再來永發拍啦！」誰料到一年後，我們竟要在這家茶餐廳多拍兩次（一次是幾乎相同的戲分；另一次則是用永發的廚房作補拍部分），連月夜騎士也換了三次！

重拍茶餐廳戲分後，整個拍攝團隊好像已失去了那一鼓作氣的意志。儘管如此，那時候的拍攝仍為後來的《少年》團隊，打下了重要根基。

○ ○ ○

大概到十月尾左右，現實中的抗爭不斷升溫，甚至有團隊的成員在外參與抗爭被捕，而監製 S 亦開始蘊釀要停拍的聲音。與此同時，監製 S 彷彿沒有意識到團隊所承受的壓力。當時教兩位導演氣忿的，是他們有天連續拍攝 12 個小時，兼在複檢翌日拍攝的場景後，跟監製 S 的一次見

面。當時監製 S 一個人看完《82 年生的金智英》這齣電影後，到將近凌晨 12 時才來跟兩位導演、兩位攝影和副導演上課，教他們「導演應如何做」。

然而，眾人明天的拍攝則是早上 6 點，可見這位監製絲毫沒有考慮到拍攝團隊的作息時間，將如何嚴重影響到拍攝的狀態。我想最令我們無所適從的，是當外間整個社會的少年們都在反抗保守封建的成年人，而我們卻偏偏要對監製 S 的無理要求忍氣吞聲。

在這樣繃緊焦躁的氛圍下，《救命》在一九年十月底共拍了七組戲。而最後一天的拍攝就是在旺角彌敦道匯豐銀行外，那場在馬路中心的打架戲（跟後來《少年》版本的戲分相若）。那次拍攝我不在現場，事後聽阿俠覆述，當日他們動用了三部車和三部攝影機，且一大清早就到了現場準備。當時團隊希望盡快拍完，以免被警察截查並招惹不必要的麻煩。而最令人深刻的，是在拍攝途中，真的有位路過的阿伯以為真的有人在打架，逕自走上來把兩位演員分開。我看過那場戲的片段，都覺得十分逼真，惟最後無法用在《少年》的成片上。

那天拍攝完結後，基本上所有部門的人員都齊集辦公室，一同開了一次大會。會上，監製 S 不斷遊說所有人暫停拍

拍戲場記單
Daily Continuity Log

Production Title 製作名稱: 救命　　　Production Code 製作編號:
Producer 監製:　　　　　　　　　　Director 導演: 任俠/林森
Date 日期: 6/9/2020　　　　　　　Setting/Working date 景名/工作日: 救盛西劈險(內)

Card No	Time code IN	Time code OUT	場號 Scene	鏡號 Shot	鏡頭大小 Size	摘要 Particulars	拍攝次數 Take	洗印(OK) 保留(K) 棄用(NG) Sound	覺 時間 Time	備註 Remark
A001 C041			12	1			1	NG	12-1-T1	
A001 C042			12	1			2	NG	12-1-T2	
A001 C043			12	1			3	K	12-1-T3	
A001 C044			12	1			4	OK	12-1-T4	
A001 C045			12	1a		Wide shot (有小朋友)	1		12-1a-T1	
A001 C046			12	1a		Y	2	NG	12-1a-T2	
A001 C047			12	1a			3	NG	12-1a-T3	
A001 C048			12	1a		笑不連戲 (鎖胆版)	4	NG	12-1a-T4	
A001 C049			12	1a			5	OK	12-1a-T1	

一直到了二〇年九月六日，《救命》才開始拍攝，圖為編劇陳力行寫的場記單，被導演任俠評為：「要是我場記寫成這樣，早就被 fire 了。」

攝計劃，並將不少矛頭指向阿俠身上，好像要刻意分化團隊似的。當然，因為現實環境的考量，幾乎全員同意暫停拍攝。

但阿俠後來跟我說，他那時已意識到，監製 S 口中所謂的「暫停」，其實是完全放棄拍攝。

因為阿俠跟監製 S 最後的對話是這樣的：「你到底是想暫停還是擱置，可不可以說清楚？」然後他吞吞吐吐地說：「擱置。」

重整旗鼓

篇

停拍之後，隨即而來的就是全香港人身心最疲憊難熬的日子 —— 由11月11日的「黎明行動」所延伸的整整一星期「三罷行動」。緊接的「理大圍城」一役，亦如同打了一場慘烈的戰爭，隨後換取了區議會選舉上的一場小勝仗。而一九年的十二月往後，催淚彈發射的數目和抗爭的激烈程度已銳減。

當街頭暫回復平靜，我跟監製 S 去吃飯見面，順道談談復拍《救命》一事。本來以為他會繼續支持拍攝計劃，沒想到他不斷強調故事已「落後於形勢」，而投資者亦不想再參與其中。他甚至談到不明白為何阿俠那麼固執，非要拍這個電影不可。出於我對監製 S 多年來的信任和尊重，我亦有片刻猶豫過是否要退出。

另一邊廂，阿俠亦聯絡了演員和拍攝團隊，相約出來見面商談何時復拍。當阿俠打電話給我談及此事時，我亦跟他提到與監製 S 見面後，對續拍一事存疑。然而，阿俠卻說：「怎樣也好，我一定會完成《救命》，不然就辜負了每位

演員的付出。」這句話再把我從退出的邊緣拉回來。

記得我們去了近山林道的小路吧，一行十多個人有演員也有拍攝人員。也許因為區選小勝一仗後，大家都比拍攝時要開懷得多。而在酒精驅使下，我們整晚都是有說有笑，最後來的每一位都說要繼續把電影完成。那時候，我們都覺得等待冬天過去，就馬上重新開拍。

但誰又會料到，抗爭運動過後緊接而來的武肺疫情。防疫措施與口罩人群，令復拍一事多了未知變數，一切得靜觀其變。我跟阿俠趁疫情的空檔期，再度改寫劇本。一來避免故事「落後於形勢」，二來令劇本有利實際執行，來應對更緊拙的製作費。大概在二〇年的三月至六月期間，我跟阿俠不時相約到他家去修改劇本。那幾個月間，我們斷斷續續的修改；我們商討得最久的，就是將劇情原本的七月一日改為七月二十八日。

而舊劇本原本沒有的場次，如片首以手機拍攝的片段、眾人被捕後的情節、每位搜救少年出行前的家庭背景，都是在這次修改劇本下創作出來的。在這階段，我們還決定了，不會清楚拍到一眾少年的父母輩的樣貌。當新一稿劇本定下來，我跟阿俠都深深吸了一口氣，意味著這將會是一個嶄新的開端。然而，這稿劇本裡，還未寫出電影最終呈現

的結局，而是交疊著不同抗爭運動的發言來交待結尾。

在這期間，我們仍不斷去跟演員見面和彩排。當劇本有新進展便發給他們去讀，跟他們商討再聽取意見，然後再去修改潤飾。很多時候，我們修改劇本都按演員的演繹去調節，他們每位對劇本創作上的投入，自是功不可沒。像一次跟演員們彩排後，我跟余子穎聊到她對好朋友的看法，才逐漸寫出何子悅這個角色。

而由於疫情關係，我跟阿俠正構思「豐美股肥」（Phone Made Good Film）這電影組織，並開始拍攝《9032024》，強調即使疫情足不出戶的情況下，仍然要有不能歇息的創作力。這份精神無疑傳承到《少年》的拍攝去。

二〇年六月十五日，梁凌杰義士逝世一周年，在太古廣場外的追思會，是我們相隔九個月後重新開鏡，並拍下了片頭名單裡 YY 到梁義士祭壇獻花一段戲。那天拍攝，我們訂了太古廣場上的香格里拉酒店作拍攝基地。演 YY 的余子穎、兩位導演、兩位攝影師和攝影助手再加上我，一同在酒店房間整裝待發，並預備好不同款式的白鮮花作拍攝之用。而有點始料不及的，是當晚自發去追思會的市民人數超出我們想像，成了本片少數在真實的群眾運動中進行拍攝的畫面。

○ ○ ○

要重啟拍攝，首要之事就是重新「埋班」（註：組團拍
攝）。

首先，策劃麥一人找來的美術和服裝組的李明和李秋明
（都是化名），皆是剛入行便有長片經驗的年輕從業員。
兩位不但滿有想法，且《少年》的質感與細節，全賴她
們對是次拍攝的熱忱和投入。我這位外行人，委實從她
們身上學會了很多。

攝影師陳家信和田中十一早在一九年時已參與《救命》，
但來到二〇年重新開拍，陳家信因為工作檔期的關係
而要退出，改為 Ming 加入成為我們第三位的攝影師。
毋庸置疑，Ming 的攝影令電影多了一重截然不同的視
野。每次去睇景，Ming 均以手機把建築物的線條、形
狀都記錄下來。當他用手機一 pan，往往能展現出我們
都沒想過的空間感，逐漸確立出電影的構圖和戲區。

Ming 知道我第一次當場記，便提醒我備一個 A4 手寫
板，還記得要帶長尾夾和塑膠文件夾。前者用來夾起手
寫板的面和底上的場記單，方便一手翻轉便可抄下 A、
B 機的鏡頭；後者則可防止下雨天出外景時，雨水滲到

場記單裡 —— 這份縝密的心思亦延伸至他的攝影去。

演員方面，阿俠因為去了替港台《無惡之罪》系列中《野火》當副導演，從而認識了孫君陶和李佩怡。我們又因為看過陳英尉替港台導演《獅子山下》系列中的《流離浪蕩》，希望當中飾演女主角的曾睿彤來試鏡。另外，阿俠和本片另一策劃陳浩勤正籌備另一齣「豐美股肥」短片《一 pair 囡》，該片中的素人演員麥穎森也來試鏡。上述這些演員，結果全都加入成為《少年》的新主演成員。

至於資金方面，則是教我們最傷腦筋的事。除了我跟阿俠每人出了 10 萬元，我們還寫了一份計劃書向各方好友作私下募捐，最後再籌得約 10 萬元。直至電影開拍時，我們就是靠這僅僅 30 萬元撐過去。

當拍攝期越來越逼近，另一件事就是在身心上的調整。習慣晚睡晚起的我，得改變每天的作息規律。記得阿俠說，在拍這齣戲時，他基本上每晚很早就寢，且每天清晨 5 點就起床。基本上很多場戲都是追趕日光去拍，且絕大部分的 call time 都定在早上 7 點。

拍攝正如箭在弦。

實戰「篇

Day-1
2020/09/06

首天開鏡，是在葵盛西，且一氣呵成拍了七場戲。

當日第一場戲，就是在葵盛游泳池旁的藍色樓梯。導演們早前已跟兩位演員前一天現場排練過，拍起來也不算困難，每個鏡頭大概有 4 至 5 個 take。拍完這場戲，我們便徒步往葵盛東那邊，拍阿南和 Bell 在戲中於另一條長樓梯爭吵的戲分。

在途中，我們經過李兆基中學，遂臨時決定加拍一個阿南和 Bell 在學校門外找人的鏡頭。為免打草驚蛇，兩位演員只能輕聲細語地演，最後是靠後期配音加大叫喊的聲量。而該校的校工很快便探頭看個究竟，我們僅拍到一個可接受的鏡頭後，便迫不得已馬上撤退。這亦可算是我們當日面臨的第一個難關。

第二個難關，是午飯後子悅在葵盛西公園怪責 YY 的戲

分。拍這場戲困難之處，就是有零散的驟雨，而這幾乎每次拍攝都會遇上的難題。又因為這是公共空間，不少人會把衣物、床單被鋪等拿出晾曬。當驟雨過後，居民再把衣服拿出來，美術組的同事得幫忙把衣物掛在別的地方晾曬，以免影響連戲問題。這場戲入鏡的兩位小孩，其中一位是林森的兒子；另一位則是副導演朋友的兒子。雖然戲中兩位男孩出現的時間很短促，兩位導演跟孩子的媽媽都費盡心機，才能讓兩位小孩邊吹泡泡邊在鏡頭前走過。

當日最順利而且光看 playback 也覺得滿意的情節，是阿南在邨內升降機口向 Bell 道出他們其實是兩個世界的人。整場戲沒有分鏡共拍了 10 個 take，但拍下來卻一個比一個滿意，而且比預期時間要早完成。

當日拍攝最後一場戲，也是最驚險的一環，就是阿南和 Bell 在葵芳邨跟保安員理論。葵芳不同葵盛，人流更密集，遇上警察的風險更高。再者，這場戲的運鏡富動感，演員們既要奔跑，攝影師亦要追趕捕捉。這同時意味著，我們定必惹來途人目光，故不宜久留多拍幾個鏡頭。

我們預先將拍攝團隊用的對講機給了飾演保安員的臨時演員，並由副導演熙駿聲演對講機裡講話的保安員。可

子悅在葵盛西公園怪責 YY。

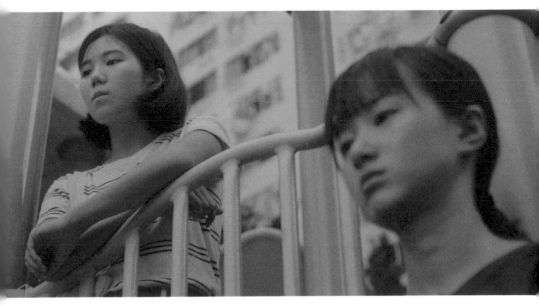

是，拍了三個鏡頭都不甚滿意，而且我們越來越吸引途人注視，而且已開始驚動那處真正的保安員。直到第四個 take，我們終於拍到滿意，但還是想多拍一組鏡頭以策萬全。

最後一 take 拍完後，服裝組便拿出了一個方便伸縮且能容納一整個人的帳幕。帳幕一開，便成了演員們的更衣

室，好讓他們不用穿上黑衣離去。正當全劇組在收拾完畢並分批離去時，便真的有警察來截查了 —— 原來是有人投訴我們聲浪過大！最後我們得告訴他們，我們在拍學生作品，又因為我們已在收拾，他們才沒諸多刁難。

現在回想，第一天的拍攝倒還是挺驚險。

Day-2

2020 / 09 / 07

第二天拍攝，我們一早來到收音及聲音設計師金路易所住的西貢窩美村集合，拍攝戲中 Louis 騙父親去補習，然後在村口樓梯偷偷更換黑衣。不得不提的，是今天只有 Ming 一人以 A 機來拍攝。

正當我們準備就緒，就因驟雨襲來而延遲拍攝。我們待了差不多一小時，趁雨變小，便馬上到樓梯間拍攝。並再由副導演熙駿來演 Louis 的爸爸。難怪後來阿俠常笑說：「我們劇組的人員起碼在戲中各有兩次演出。」

因為下雨，我們接下來的拍攝亦被迫延遲。當 Louis 的戲分完成，我們馬上從西貢趕到港島區的警總外，拍攬炒君當哨兵的情節。畢竟昨日才遇過警察，這回在警總外拍攝就得格外留神。為了畫面效果，我們得等警車從警署出勤才開始拍攝。慶幸這場戲拍完都沒有一個警察走過來，所以愈危險的地方其實愈安全，對不？

接下來便是我們「第三次」去拍茶餐廳那場戲。因為其他演員和美術組同事早已到達來陳設和化妝，現場氣氛好不熱鬧。不但一眾角色齊集，還有不少臨演去充當茶

客、樓面和水吧，如為《少年》出錢又出力的已故文化人區紹熙（James Au）亦是其中一位茶客。

我當時住的家跟茶餐廳很近，阿俠再靈機一觸，著我把家中電腦椅拿來給攝影師。看著 Ming 坐在電腦椅上提著攝影機，阿俠則不時幫他推動來調整影機運動，令我想到高達跟攝影師 Raoul Coutard 拍《斷了氣》時，因為沒錢而要用輪椅去代替推軌作影機移動。這大抵有點異曲同工之趣吧！

這場戲雖然已拍過兩次，但因為人物和分鏡頗多，拍上來也是不容易的。而最大的難題，就是阿包跟暉哥在餐廳門口的戲分，也是一段在一九年拍攝時所沒有的。這段戲我們蹉跎了好一會，最後才勉強趕在日光消失前拍完。

雖說這場戲很熱鬧，卻有段不太愉快的小插曲。阿俠是 9 月 9 日生日，有位劇組人員卻扔下工作離開現場，跑去給阿俠買生日蛋糕。當日所有戲分拍完，那位工作人員拿出蛋糕打算替阿俠慶生時，阿俠卻沒露出半點笑容。我想，今天才是 Day 2，而阿俠比我們每一個都要清楚，這刻我們絕不能鬆懈半點……

Day-3

2020 / 09 / 14

第三天的拍攝安排在一星期後，這段小休期間，我們團隊還是去了不同地方覆景。

第三天拍攝日開鏡，就是拍攝 YY 在家寫遺書，與及眾搜救隊成員破門入屋後讀出 YY 遺書這兩段戲。眼利的觀眾也許早察覺到，我們一大清早來到的拍攝現場並非位於葵盛，而是秀茂坪的順利邨（眾人在走廊待阿南破門又是另一處場景）裡，一處專給人拍攝的公屋單位。

翻查場記單，那天我們 A、B 機合共拍了近 100 個鏡頭。雖說是兩場室內的戲，箇中要處理多位演員的視點，乃至他們讀過遺書後的情緒爆發，都是毫不容易。

首先，我們得解決屋外響個不停的工程電鑽聲。這便由製片組和副導演去交涉，當我們一 roll 機，就要打電話給在外的製片，去叫停進行中的工程。當然，工程人員也不會次次就範，最後我們已不管電鑽聲繼續拍攝。

是次拍攝，美術組的佈置可謂巧思處處同時不著痕跡。從 YY 房間牆上那些印刷品、圖片，到她放著 Hi-Chew

軟糖的床頭櫃，彷彿一踏進去就是屬於她的小天地。還有很多鏡頭前看不見的美術佈置，我都覺得很巧妙，如茶几下擺放了著梳打餅、即食麵。感覺不用花費很多，便能將原來家徒四壁的空間，增添了不可或缺的生活質感。

戲中那封遺書，都是由演 YY 的余子穎親自寫的，戲中沒人——甚至連把信封打開的 Louis——事前讀過內容。但令人動容的，自是每位演員／角色讀完遺書後的狀態——從暉妹／麥穎森的抓狂嚎哭，到瑟縮一角在抽泣的阿包／彭佩嵐，只要在現場看到她們的神態，便意會到她們已付出了真摯堅實的情感。

是次拍攝期表的安排，雖是工業中常見的「跳拍」方式，然而將讀遺書這段戲安排在 Day 3，卻異常地理順了每位演員後來拍攝的情感脈絡。

讀到 YY 的遺書後眾人
終於情緒崩潰。

—— 爸爸，很對不起，要用這封信來道別。我們很久沒有一
起吃頓飯，你常在大陸住，回來又因為政治問題吵架。其實
我都不想令大家這麼不開心，我都好想可以和而不同。但算
啦，我不生你氣，你也別生我氣。我最近常想起小時候的周
末，你會帶我們一家人去玩，放放風箏燒燒烤，很想念小時
候。不知你何時會聽到這個消息，但我希望你會尊重我這個
決定，希望我這份對自由的決心，可以影響你對運動的看法。
我愛你啊爸爸！永別，家欣……

Day-4

2020 / 09 / 15

今天拍攝傍晚才開始,並走了兩個地方:其一,是眾抗爭者被捕後,被困在中區警署一間冰冷黑房裡;其二,是眾抗爭者從警署出來後的情況。

警署內的部分,其實以觀塘一處 band 房改裝而成。由於沒有多餘的資源去搭建警署內部,故我們略施小計,在每間 band 房的門外放了號碼牌,頓成一間間只見局部的審問房。

原本這場戲有些惹笑對白來緩和氣氛,但最後都沒有剪進去。全靠後期聲音和調色製作,營造出黑壓壓的觀感,令那股被捕後的肅殺氛圍更形強烈。但室內環境人多且十分悶熱,跟劇情描述眾被捕者因為室內寒氣迫人而瑟縮發抖,完全不一樣。

這場戲最有趣的,是在審問房內示威者遭毒打的情景。當中由阿俠再度粉墨登場,演身穿白衣的高級警官,並以他的背遮擋著房門的小窗口。拍攝時我身在房內,由於沒有收音,只記得阿俠、林森跟演員們裝著毒打演員,同時間邊說笑話。後來在剪接時重看這段,也令人回想

鏡頭背後看不見的樂趣。

接下來，將是我們估算風險很高的一場戲，即中區警署外的戲分。策劃麥一人精心安排每個部門人員的位置分佈，以免我們因為人多而惹來警察，或遭受防疫條例票控（倘若團隊全員遭票控，便已是開拍《少年》的一半資金了）。亦因如此，當晚我不用當場記而是偽裝路人，並隨時向劇組匯報有否警察經過。

那個晚上還下起滂沱大雨，大部分劇組人員都是全身濕透的拍這場戲。不過，地面上的雨水，倒是帶來了不一樣的光源。那晚印象深刻的，是戲中那位被警察凌辱的少女，該名演員凄厲嚎哭之聲，連身在 100 米以外的我都聽得清楚入耳。一方面，當然擔憂這聲浪會惹來警察，畢竟警署跟拍攝現場僅數步之遙；但另一方面更不想影響演員帶來的澎湃情緒。

阿俠還說，當晚這場戲愈拍愈忘形，生怕會遺漏鏡頭沒拍。尤其是車輛進進出出的時候，這些鏡頭比想像中要花時間，一 NG 就要待車子走過一圈駛回來，才能再 roll 機。當晚我們原定拍到凌晨 3 點，但到 4 點半仍有不少鏡頭未拍下。到 5 點時，最早班次的巴士快開出，上班人群亦漸現。

讀到這裡，你可知道當晚最後一個鏡頭，就是 YY 以畫外音說著獨白並走出電車路的鏡頭。而當各部門在收拾準備離開之際，我跟兩位導演、兩位攝影師、副導演和余子穎，爭分奪秒的跑到電車路的拍攝位置。剛剛好在破曉之前，拍到這個鏡頭。而電車路上盡是昨晚大雨留下的水坑，但余子穎卻沒有半句怨言，每一步都踩進水坑裡去。

當阿俠一聲叫 Cut，天也亮了。Day 4 的拍攝，完成！

Day-5

2020 / 09 / 17

Day 4 拍通宵後，小休一天，便繼續 Day 5 拍攝。這天先到葵涌廣場，之後再回葵盛西。若你未去過葵涌廣場，就讓我先簡介一下這地方。那裡是個包羅萬有的草根商場，有林林總總的小吃店、飲品店、精品店，而且人流絡繹不絕。若要扼要地形容這地方，就如一整個西門町都濃縮於這座三層高的商場。

清晨六點整，眾人已齊集葵涌廣場，吃過早餐便馬上開始拍攝。因為時間尚早，我們先在一家服飾店拍攝。由於店主通融，可讓我們大早來拍攝，之後再轉移陣地，到一家台式飲品店拍攝。

拍葵涌廣場之難，亦是其弔詭之處——沒人時不像營業中的商場，人多時卻怕會阻礙拍攝。開始拍飲品店，大概是 8、9 點，人流尚未算多，故我們特意找來一些朋友幫忙當路人。起初還算順利，但當保安員見狀，便馬上問東問西，並訓斥我們不能在商場內拍攝。我們起初沒多理會，但拍完飲品店後，人流開始漸多，而保安員更出手阻撓拍攝，甚至揚言要報警處理。

有見及此，我們馬上轉移到盛芳街休憩公園，先拍下眾搜救隊成員尋人不果，決定重新部署的戲分。整場戲本來出現在初剪版，後來加入實況紀錄片段後，整場戲給刪掉。一方面既是顧及全片的節奏，另一方面是演員演出未如理想，而且拍攝時刮起大風，收音情況更是惡劣。整段拍完後，便放午飯小休片刻，之後團隊兵分兩路——兩位導演、兩位攝影師和四位演員，以更迷你的陣勢再踏葵涌廣場，並來一次打游擊！其餘劇組人員，則先到葵盛西等候。雖然我沒跟去葵涌廣場，他們這次游擊拍攝比想像中順利。許是沒有收音的限制，演員和攝影師更能自由走動。我特別喜歡他們走進不同食店尋人，而那些沒戴口罩的食客反應相當真實。

當眾人歸隊回到葵盛西，我們再遭大雨拖慢拍攝進度，待雨變細我們便馬上開拍。那天在葵盛西要拍的鏡頭非常多而密集，令時間更形緊拙。很多在邨內尋人的畫面，都要快速並簡潔地完成，拍兩、三個 take 滿意便要馬上轉景，彷彿又要跟時間競賽。說來慚愧，當日拍得最多 take 的，其實是我當外賣仔在麵包店裡，告之阿 Bell 有關 YY 住處的錯誤資訊。那場戲我們共拍了 9 個 take，而拍到第 4、5 個 take 我才開始進入狀態。拍這個鏡頭，我們還得讓麵包店繼續營運，在不影響他們做生意的前題下拍攝；我們還安排了一位演員當店內的收銀員，她

得同時兼顧演戲和真的替店內客人收錢。

至於演這位收銀員的,其實是我一位好朋友 Kate。她不但早已響應了我們的募捐計劃,還一大清早跟我們到葵涌廣場當路人,再跟到我們去葵盛西當起收銀員。Kate 出錢又出力,絕對是成全了《少年》的眾多無名英雄之一!

當日剛剛完成拍攝後,隨即暴雨如瀉,這不得不謂是天意吧?

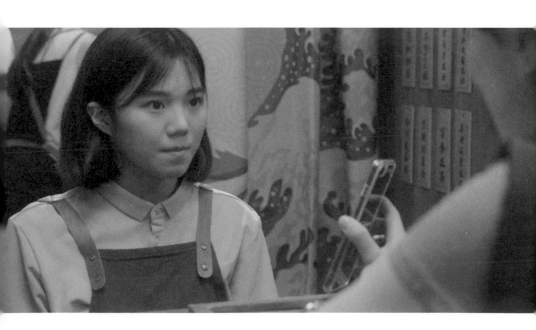

拍攝飲品店一幕後人流開始漸多,
《少年》劇組一如既往地靈活走位。

Day-6

2020 / 09 / 19

Day 6，大概是身心最煎熬的一天。

我們這天要拍三場戲：四位搜救隊成員在後巷打碎磚頭時，被人追截而跑上暉哥的七人車；阿南在斗室驚醒；阿南、Bell、Louis 和攬炒君被便衣警截查後，逃脫至入黑的後巷，四人要在搜救與抗爭作抉擇而分裂。

拍第一場戲時，我們選址在尖沙咀皇悅酒店後面一條曲折的窄巷。由於這場戲涉及磚頭和槌子等工具，而演員們又全身黑衣黑臉巾，若是遭警察看到定必視我們為「黑暴暴徒」。事實上，每次出外景戲的時候，好像跟真實抗爭無異；我們必須提高警覺性，安排人手去把風，留神有否警察經過（就像「報哨」般），稍一不留神就有被捕風險。

我們拍了十多個涉及碎磚的鏡頭後，便馬上改拍他們跑上暉哥車的那一幕。但就在此時，突然有四名軍裝警員迎面而來。本來我們想拔腿就跑，但來不及反應已遭他們截停⋯⋯

當時我們幾位演員跟幕後共十多人，那四名軍裝警見我

們人多，便馬上請求增援。未幾，有廿多名全副武裝的防暴警察抵達，並逐個向我們搜身並檢查身份證。我們馬上表明電影工作者的身份，同時亮出我在演藝學院的教職員證，告之他們在拍一齣學生作品。但記得其中一位女警語帶輕佻的跟我說：「老師怎麼你不好好管教你的學生，讓他們拍這種東西？」而我完全不想理會她。

此時，天又漸漸下起雨來⋯⋯當我們的燈光師想開傘遮蓋器材，以免滲水情況出現，卻再遭警員刁難。而那四名軍裝警之一在查看我身份證時，更偷偷在我耳邊說：「其實我們也沒想到那麼嚴重。」當刻我已沒心情去想嚴不嚴重的事，我只是確切感受到每一位拍攝人員（特別是演員們）的眼裡，對這片已成警察國家的土地充滿憤慨，但同時有著一份不得不忍辱負重的無奈。最後擾攘近整整一小時，這群警察才將我們放行。

接下來，我們已沒有時間和心情去多想剛發生的事。我們隨即轉移到土瓜灣，先拍阿南在斗室的戲。這場戲中，我特別喜歡的點綴，是美術組在阿南書桌上安放了《龍珠》孫悟空的模型。小小的一件道具，卻令阿南整個角色立體起來。而拍這場戲時，阿俠也決定，再下一場戲由原本開揚人多的油麻地，改去大角咀附近一條僻靜的巷弄拍攝。那裡是他替《野火》當副導演時，早已拍過

一次的地方。

許是因為中午被警察截查，四位演員拍這場逃脫的戲
時，特別容易投入情緒，彷彿一開機他們已進入狀態。
我們幾乎每拍一個 take 都是 good take，只是好與更好
的分別。開始拍這場戲時，最先爆發的是演 Louis 的
Calvin。當他推開阿南逕自離去後，一下子用力一踢在
巷弄旁的紙皮箱。那箱子並非我們安排，而 Calvin 這下
爆發也是我們沒預計過的即興演出。

而接下來教我最動容的情節，是阿南向 Bell 坦露他為何
不心息要去救 YY 的原因。這一段對白頗長的戲，戲中
雖加插 studio 拍攝的抗爭場面作阿南的閃回；但實際拍
攝上，他們的戲實在太好，故我們沒有分鏡，全部一鏡
直落。由阿南說出七二一那晚發生的一切，慢慢有閃光
打在他的臉上，到 Bell 淚流披面地說要留下來陪他去找
YY。當時我跟兩位演員僅四米不到的距離，完全被他們
的真摯投入所感動，且不自覺地哭起來。又再一次，教
我分不清楚眼前的，到底是曾睿彤還是 Bell、孫君陶抑
或阿南？

這段戲我們共拍了 4 個 take，但最後還是用上第一個
take。大概是拍第 2 個 take 時，有隻蟑螂在渠邊走過，

「從這個鏡頭開始,我們終於拍
到一些永恆的東西。」任俠說。

―― 其實……我真的不是你想像的勇武,
我……只不過是個沒有用的懦夫。
―― 你不是啊,在我心目中,你一點都不懦弱!
―― 我一事無成啊……考不到大學,
改變不了香港,救不了 YY……
―― 我們還有時間,怎麼會救不到 YY?
―― 大家都走了,只剩我一個,怎麼救?

而兩位演員又要一邊裝作鎮定地繼續做戲。但我們當時都有默契覺得，第一個 take 已經是我們一直渴望的那個鏡頭。

拍完整場戲，已是凌晨 3 點多。那時候阿俠跟我說：「我們終於拍到一些永恆的東西。」

Day-7

2020/09/20

今天，我們先來到青衣拍攝兩場戲分。第一場是位於長亨邨的公屋單位，拍攝暉哥暉妹在家出門前的情況；另一場則是到長康邨，拍眾人在 YY 家外走廊，打算爆門進屋的情節。

第一場戲只涉及兩位角色，而且又在室內拍攝，都是相對輕鬆。而美術組的同事，再次展現他們的廚藝，給這場戲弄早餐公仔麵。原本暉哥和暉妹在這場戲中，有不少對白部分，但礙於室內陳設不太理想，最後在剪接時都給刪掉了。這裡，我尤其從攝影帥身上體會到，一個景如果太白太光，就會顯得平板而不好看，令空間少了層次感。最後《少年》中鏡頭以微微仰拍，來呈現了他們給母親的遺照上香，已足夠有力交代故事和兩位人物的背景。

午飯過後，我們轉移到長康邨。我們借用了同一層數的三個單位：一個作基地給劇組人員作休息和放置戲具之用；另一個則是拍眾角色在門外爭持；最後一個，也是唯一一個單位讓我們在大門「變色」來拍爆門的特寫鏡頭。還記得在秀茂坪順利邨那個單位，那扇深綠色的大

門嗎？為了連戲，我們必須把單位的大門由白色轉為綠色。換句話說，YY 家不論內外，都不是在葵盛西邨。

拍攝期間，少不免有鄰居好奇探頭來看，幸好都沒驚動保安前來。當日最棘手的，其實是借出大門讓我們拍攝的屋主。這位屋主是位中年獨身漢，由於他以前也是從事戶外廣告，見美術組的同事未能成功把他家的大門貼上綠色牆紙（貼上後有一顆顆小水泡凸出來），便逕自以一副「阿叔教精你」的態度上前幫忙。我跟兩位美術組同事打了個眼色，後不得不逗那位屋主聊天，來轉移他的視線，好讓美術組能把工作完成。

青衣部分拍攝完成，都差不多入黑了。團隊大部分人可以下班回家，只剩六個人左右的 mini crew，繼續去拍攝子悅（李佩怡飾）的戲分。我們先在葵涌一處工廈，拍子悅正猶豫是否要打電話給阿包的一幕。本來打算在女廁拍攝，但發覺機位不好遷就，隨即改到大廈的後樓梯拍攝。

隨後就是要拍子悅在旺角街頭奮力奔跑的鏡頭。為了避開隨處戴上口罩的人群，又要在晚上時分找到合適的光源，我們得先在旺角附近不停兜圈，搜尋適合的拍攝地點，最後鎖定了由旺角道至亞皆老街間與塘尾道的交

界。那是因為該處有一間光源十足的地產鋪，而且街上
人流不算多，十分適合拍攝這鏡頭。

由於沒有錢租用 steadicam，攝影師 Ming 也得要用一些
土炮方法，來避免車內的震盪和搖晃會影響鏡頭運動。
那方法就是把常用在手拉車上的彈弓繩，來固定攝影機
並把彈弓繩勾到攝影師自己身上。若果他的身體不夠強
壯健碩，相信也很難應付得到車廂的震盪。

當我們計算好紅綠燈的轉換時間，子悅一跑，車亦隨即
給油發動；同時間，車的天窗已開，Ming 探出頭來，
像極一位騎在坦克車上的機關槍手，每發子彈均要命中
他的對象。最後我們拍了 3 個 take，便大功告成。

不得不提的，還有助製 Savio，他更一直為《少年》的拍
攝擔當車手。若非他以不徐不疾的駕車技巧，去追隨子
悅奔跑的節奏，今晚拍這個鏡頭很可能會事倍功半。

Day-8

2020 / 09 / 23

我們把大部分車戲都集中在今天拍攝，包括要補拍上次遭防暴警截查而沒有拍完的眾人跑上暉哥車的戲分。

今天的 call time 是大清早 5 點鐘，因為要搶在上班時間前，先拍攝葵芳地鐵站和葵涌廣場外的戲分，以避開載上口罩的人群。故此，你在戲中看到那些沒有載口罩的路人，部分更是拍攝團隊的成員。許是因為多天拍攝過後，整個團隊已累積一定的默契。阿包跟 YY 擦身而過的鏡頭，都很快地順利完成。緊接就是阿包跟暉哥車上的眾人，在葵廣外會合的戲。由於是定點拍攝，印象中也沒花費多少時間便拍完。

我們之後再往葵涌廣場外的天橋，拍下 Bell、南、阿包和 Louis 邊跑下天橋，邊說分頭行事的鏡頭。戲中這兩個鏡頭也毫不容易，我們既要避開一眾口罩人群，又要擋著想上樓梯的路人，以免他們入鏡。而天橋旁的一棟大廈，剛好有一間夾公仔店，故又來一次即興拍攝，多添了阿包和 Louis 上去店內尋人的畫面。但這部分差不多拍到尾聲，卻又有兩名軍裝警迎面而來，我們得馬上散去。不幸中的大幸是只有收音師遭截查（未幾亦獲放

行），所有演員和劇組人員都成功逃脫。難怪我們總愛
說，拍這齣戲特別「吸狗」（吸引警察）。

其後，便開始一場接一場的車戲。先是在林護中學外，
拍暉哥、暉妹和攬炒君在車廂內對話，然後提及暉母生
前最愛的白蘭花。拍車戲之難，是暉哥的車最後要駛去。
若 NG 重來，得要等車繞圈回來才能再拍；即使回來後，
又要留意車的前後位置，會否因為車輛不同而不連戲。
所以，拍這場戲時，我們同時有三輛車在等候，最前有
一輛頂在交通燈位置，主戲車則在中間；另一輛則是載
工作人員的車，而因為鏡頭拍到司機，他亦要幫忙脫下
口罩露臉。

同時間，在旁有間幼稚園的學童在上學，故有一輛大巴
停在我們前面，遮擋了不少視線。最後我們須待學童都
進入校內，大巴駛去後才能再拍。我有時還要當起交通
督導員，攔住迎面駛來的車輛，好讓我們拍攝完成才可
駛前。

接下來，就是補拍的部分，這趟我們不再去尖沙咀，而
是到人煙較稀少的上環九如坊。那處的安和里旁有條窄
巷，其附近建築物的格調跟尖沙咀的拍攝地點相若，藉
此減低剪接駁景的痕跡。為了幫攝影師爬上一處簷篷拍

高角度鏡頭，我拿了一家餐廳後門的垃圾桶作踏腳石。此時餐廳的員工出來看個究竟，問在發生甚麼事。當他得悉我們在拍戲，便很樂意借垃圾桶給我們，說只要用後放回原位就好。這場戲拍到最後，我記得阿俠對一個細節很執著，就是眾人跑上車後，車門一定要在車邊駛開時邊關上。的確，如果這丁點的細節都不著緊的話，整場戲便會失去說服力。

下場戲就是眾人中環碼頭外停車，並提及在網上討論區發布 YY 自殺消息。這場戲因為定點拍攝，相對不太困難；反而是當車子在行駛途中，則更考功夫。因為車廂空間有限，每次只能讓兩至三位演員在內，先拍完一邊機位，再換演員拍另外一邊的機位。而兩位攝影師只能蜷縮在車廂中進行拍攝，他們也要幫忙唸出對白，好讓演員進入狀態，而且連兩位導演都進不了車內。至於收音方面，收音師金路易則把整台混音器放在車尾箱。基本上整個團隊，也要待車子駛回來看 playback，才知道剛才的表現如何。

最後一場拍攝的情節，則是眾角色啟程從港島去葵芳的跟車拍攝鏡頭。雖然最後沒有用在成片上，拍攝時卻有種像坐過山車般的刺激快感。攝影師、導演、副導演和我都在一輛車，並緊貼暉哥車上的眾人，阿俠則透過電

話發施號令隔空指導眾演員。拍攝完畢後,再次回到葵
涌時大家都露出笑容。這大概是歷經多天辛苦拍攝後,
第一次令人感到愉快的拍攝經驗。

之前說過，Day 6 是身心煎熬的拍攝日。而今天的煎熬
高壓之程度，也實在不相伯仲。

那天一大早，就是要拍眾便衣黑警在後巷向搜救隊成員
搜身截查一幕。由於涉及動作場面，故其中一位演黑警
的，就是我們的動作指導。我們亦預先在室內排練過一
次，但由於牽涉分鏡鏡頭頗多，而阿俠又要同時兼任演
員，故到現場處理時還是極具難度。這場戲 A、B 機合
共拍了百多個鏡頭，每個分鏡約拍了 7 至 9 個 take，可
算是我們最花時間去拍的一場戲。

該處後巷其實就是 Day 6 拍四位角色逃脫的地方的轉
角，亦是一家電單車維修店的後巷。起初拍的時候，該
店的員工還未上班，一切都尚算順暢；但當員工們陸續
回來，還把一架架電單車推出後巷，場面便開始混亂。
為了連戲問題，我們要不停跟電單車店的師傅交涉，希
望他們把電單車都暫時推回店內，但他們明顯不太情
願，最後只能軟硬兼施，請他們抽菸喝酒來解決。

但最大的煩惱，還是怕遇上 Day 6 般的問題，故我們這

由導演和動作指導飾演的便衣黑警截查搜救隊成員。

次格外留神,有不同拍攝人員守住後巷的出口。拍到一半時,突然有工作人員說有警車在附近,然後真的有幾個穿制服的人員走進後巷。見狀,所有演員和部分工作人員馬上四散。又因為拍這場戲涉及警察,但我們卻不能向警察部門作出正式申請,幾位當黑警的演員必須把道具委任證馬上收起來,或交由美術組的同事保管。

但原來，那些穿制服的是食環署職員。雖然虛驚一場，還是擾攘近半小時。當時的拍攝進度卻嚴重落後，到了預定完成拍攝時間仍有一半鏡頭未拍好。當團隊壓力越來越大之際，突然又傳來警察在附近的消息，演員們一再落荒而逃。幸好，製片部的同事上前交涉，說我們在拍學生作品，而那些警察大概察覺不到我們在拍甚麼，故沒有多作理會便離去。但我留意到的，是電單車店對我們的拍攝更添好奇，他們的神情彷彿在問：「為何這群拍戲的人要避開警察呢？」

當我們拍到攬炒君說出「黑警死全家」這句對白時，電單車店師傅都一致歡呼叫好，還有的沒的在重複讀這句對白。師傅們態度可謂 180 度轉變，十分客氣地為我們收好每輛電單車。果然警察還是我們香港人的共同敵人！

結果，我們比預定時間超出了兩個多小時，才能到旺角的 Wawa Planet 拍下一場戲。接下來，我們不得不把拍攝時間濃縮，每組鏡頭都盡量在兩、三個 take 內完成。幸好，兩位導演和攝影師早已分好鏡，一九年時亦已拍過 Wawa Planet 一次，算是已有足夠經驗去應付。這場最特別的，當然是在店內加插的一面鏡子，令我們可從鏡的反射中，看到眾角色已被阿俠演的黑警盯住。這面鏡子無疑是一件經濟且實用的道具。另外，由於疫情關

係，店內每台夾公仔機都多了一塊塊的膠膜，而拍這場戲最花時間的，就是把這些膠膜拆下來，拍完後又再貼回去。這裡，又要再一次感謝美術組去處理這些瑣碎事。

時間緊迫，已來到 5 點多，我們得趕在日落之前，拍他們在葵盛西邨第四座裡，分散在不同層數去拍門尋人的大遠景鏡頭。拍這個鏡頭其實也不在葵盛西，而是位於荔景麗瑤邨華瑤樓。

華瑤樓位於一座山坡公路旁，拍攝團隊都來到山坡，等待副導演帶眾演員進去樓內。很明顯，他們一大群演員進去很難不引保安懷疑，最後只好由副導演去跟保安理論，以爭取拍攝的時間。最後，他們分批進入樓內，再叫他們分別到不同樓層預備。但由於副導演不在，我們得透過電話直接跟演員溝通來喊 Action。

許是因為整天拍攝的壓力，演員們的狀態都繃緊起來。而這個鏡頭拍了兩個 take 都不甚滿意，而阿俠向演員們強調，他們是在找人，故要慢慢逐家逐戶去找，而非爽快拍完門就離去。

但不消一會，副導演已阻擋不住保安上來，與此同時，跟演員們通話的電話又收不到訊號，阿俠唯有在山坡處

直接大聲叫喊至對面約 50 米距離的華瑤樓：「不用麻煩啦，我直接在這裡喊 Action ！」但很可惜，阿俠覺得這個鏡頭也非最滿意，但保安已發現演員們的行蹤，並把他們都趕走，不得再拍。

今天，的確是罕有地帶著遺憾來完成的拍攝日。

Day-10

2020 / 09 / 28

來到今天的拍攝，好像已終點在望，因為我們終於要拍
旺角天台的結尾部分。

當日先到了大圍拍 Bell 在家出門前的情節。那個村屋單
位是我的一位德國朋友 Martin 慷慨借出來讓我們拍攝
的。他家比較簡潔，觀感亦不像一般香港家庭，而美術
組就在沙發加了一層白色蕾絲的東西，與及在茶几上添
了的一盤水果，令整個環境頓時有了生活感。不消一會，
我們便完成了這部分的拍攝。

之後，我們來到旺角天台所在的陶德大廈。天台是由大
廈頂層的一家足浴店所借出，他們還把店內的洗衣房及
員工休息室借出來，讓我們作基地。

我們先拍了 YY 獨個兒走上天台的鏡頭，但開機拍攝不
久後，便隨即大雨連綿。雨勢比之前拍攝所下的，有過
之而無不及。始終我們身在 20 樓層高的天台，天雨地
滑令拍攝環境更形危險。當日我們還借了一個拍攝專用
的告示牌，慎防其他人以為我們在做危險事情。

我們趁暴雨變細，馬上趕拍了 YY 吹熄生日蠟燭。但拍的時候還是下著微微細雨，而那火機弄了很久也沒火。我們試過很多個火機，或用盡方法去遮擋雨水，也不成功。大概試了十多分鐘，火機終於弄出火來了，我們隨即把吹蠟燭的鏡頭拍下。然後雨又開始漸漸變大，最後天文台還掛起紅色暴雨警告。

最後我們決定，其餘天台的部分擇日再拍。而當日最後的拍攝，就是阿南和 Bell 跑樓梯上天台的戲分。你在戲中看到阿南好像跑得滿頭大汗，我想有一半都是被雨水沾濕。在拍這段戲時，兩位演員和兩位攝影師，都是由底層一直跑到上天台，途中沒有坐過升降機。有些鏡頭拍得不夠好，他們更要來回走幾轉。兩位演員在鏡頭面前氣來氣喘的拼搏，絕對是無比真實。

當然有時老天爺愛跟我們開玩笑，在我們收拾離去之際，那場暴雨竟忽爾停下來。本來想拍一些下雨的空鏡，也拍不出氣氛來。

Day-11

2020 / 09 / 29

所有模仿抗爭的場面，與及在結尾伸出一隻又一隻的手，都集中在今天拍攝。

拍攝地點是一處約 2000 呎（編註：約 55 坪）左右的 studio，而實際上所有抗爭的部分，只是用了約佔 1000 呎的空間。一開始我們主要拍攝抗爭場面的特寫部分，阿俠和副導演熙駿也要穿起美術組所準備的防暴警察套裝。說實話當你在現場看到那些道具裝備，的確有種不像真的感覺；但鏡頭上的遷就，再加上後期調色，令人不太察覺道具上的簡陋。

拍完特寫部分後，便是一些涉及群眾演員的抗爭場面，有幸不少朋友義務前來相助當起抗爭者。雖然空間和人數有限，不少群眾演員要在同一個鏡頭內，來回走兩三次，讓人感覺整個畫面好像擠滿人一樣。而阿俠在指導群眾演員時，猶如一個交響樂團的指揮家，為整場戲賦予了無可取代的節奏。

至於場景煙霧瀰漫的感覺，是靠一台噴煙機造成；而兩位演員拋回去的煙霧彈，則是一團用小膠袋裝起的爽身

粉。正如一些訪問也提到，我們拍這場戲的靈感源自哥普拉的《吸血殭屍：驚情四百年》的開場。我們也許在極有限的資源下，做到了類似的東西。

以上那些「大場面」完成後，就留下少部分演員和工作人員去拍《少年》的結尾。我們要先拍阿南衝前捉緊正下墜的 YY 的手，後再拍每隻奪框而出的手。由於這裡有七隻手出現，我們要先考慮好每隻手出現的次序，令鏡頭有足夠空間呈現之餘，每隻手疊起來有層次感。這七隻手固然代表七位搜救隊的成員，但當日拍攝並非每位演員都在場，我們得借用其他工作人員的手來代替。

若果你在現場看到，便會覺得七個人擠在一起又要同時伸出手，其實狀甚狼狽，好像難以發力把一個人揪起來。這完全反映了，結尾是徹頭徹尾的超現實。

抗爭場面大部分都在攝影棚內拍攝，靈感源自
哥普拉的《吸血殭屍：驚情四百年》。

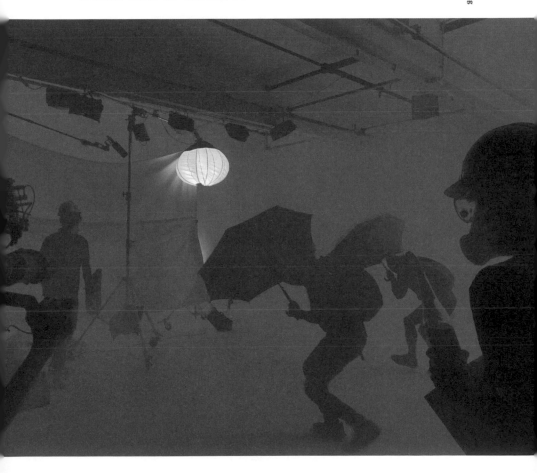

Day-12

2020 /10 /12

相隔兩星期後，我們再來到陶德大廈的天台，拍攝餘下的結尾及開場的手機片部分。

不得不提的，當日正準趕備打八號風球。傍晚開鏡時，已懸掛起三號風球。幸好風勢和雨勢不算很大，尚未影響拍攝。但毫無疑問，《少年》絕對是齣櫛風沐雨下拍成的電影。

當我們拍完片首的手機片，便馬上著手拍攝 YY 在天台掉下公仔 Pepe 的戲分。拍攝前阿俠已多番提醒，為連戲需要，那隻 Pepe 公仔的左眼是閉起來。而我們只有兩隻 Pepe，也意味著僅有兩個 take 的機會。但當試拍的時候，YY 不小心把其中一隻 Pepe 掉下樓，餘下就那麼一次機會。但這次來真的時候，就在 YY 鬆手的瞬間，阿俠發現到那隻 Pepe 的左眼沒有合上，但 Pepe 已徐徐墮下，而作為場記的我察覺不到這連戲問題，也實在難辭其咎。

亦因如此，我們需要暫停拍攝，要先到不同的公仔店購買同款的 Pepe，才能重新 roll 機。於是我也到大廈的

後巷，東找西找看看 Pepe 有否掉到甚麼隱蔽角落。後來回到天台，我從 YY 所站的位置看出去，發現對面大廈 3 樓有一個平台，我隨即到那邊去問。該處是一所賓館，幸好負責人沒有為難，還讓我自己走出平台去尋找 Pepe，最後發現兩隻 Pepe 都是垂直墮到陶德大廈平台一角的雜物櫃上，而剛好有人在該處抽煙，他們便順手把兩隻 Pepe 拿下來拋給在對面樓的我。

擾攘近一個小時，終於取回兩隻 Pepe 重新拍攝。同時，風勢漸大，也開始冒起雨來。

我們先拍阿南和 Bell 剛跑上天台，為了連戲，得要先替天台欄杆灑上水，讓人看起來有下過雨的感覺。但不消一會，雨勢也漸增強。我們曾一度停拍，想待雨勢漸緩再開始，但最後覺得時間不容人，決定還是要冒雨進行拍攝。基本上兩位攝影師，旁邊都要有一位工作人員替他們撐起雨傘。一方面要兼顧地滑，另一方面又要兼顧拍攝和防止機器滲水，這場風暴不啻是對所有劇組人員的一項大挑戰。

但教我動容的，是三位爬到上高處的演員們，他們為了拍這場戲，不得不謂是冒生命危險來拍，尤其是靠在欄河的余子穎和曾睿彤。幾位演員不辭勞苦弄濕全身，也

沒有一刻要求過要為她們撐傘或遞毛巾，全心全意只為拍好整場結尾。他們的付出，怎能不叫人汗顏？

但有時老天爺就是總愛跟我們開玩笑，當我們拍到子悅出來的戲分時，雨忽爾無聲無息的停下來。尤其現在拍到推演至結尾高潮時，雨突然停下也叫我們束手無策。既然我們控制不了天意，只好親自動手去造出雨來。你在結尾看到子悅的鏡頭，都是阿俠用天台那邊的水喉再加上毛巾，並固定在燈腳架上噴射出來的。當然，我們大部分工作人員都被水喉的水，弄得全身濕透，但這也是我們當下想過最可行的辦法，也確實有點逆天而行的況味。

當日拍攝完成後，我們每位都是帶著濕透的身體回家。就在此時，天文台也掛起八號風球。

Day-13

2020 / 11 / 29

我們從開拍以來，便決定要把旺角彌敦道外匯豐銀行大馬路的那場打鬥，留待最後才拍攝。一方面我們寄望疫情會好轉，可以令拍攝更暢順，不用避開戴口罩的群眾。而開拍之前，我們已預先到了九龍灣 Megabox 外的馬路口排練過。

但決定在十一月二十九日拍攝之際，疫情數字正進一步攀升，由每日單位確診數字，到拍攝前一星期每天 80 多宗確診，到拍攝當日高達 115 宗確診。其時可謂冒著比風雨更人的風險下拍攝，幸好當時政府沒馬上收緊防疫條例，不然會更添變數。

當日一大早先來到旺角中心集合，並以底層一家快餐店作基地。連本來毋須回來的美術組同事，也特地回來幫忙，感覺大家也想了結一件心事。

除了 A、B 機同時出動，我和製片也要拿起手機來拍攝。雖然街上大部分行人已換上長袖衣服，多次翻看後卻覺得這是無關重要的細節，因為我們的注意力集中在群戲的演員身上。

當然每次都會吸引途人的目光，但我們拍完一個鏡頭後，便迅即離去沒有停留在彌敦道，而是去泊在旺角中心旁的小貨 Van 裡看 playback。最後我們拍了 3 個 take，便完成這場我們一直最重視的戲分。

拍攝的前一天，其實林森的爸爸剛剛離世，我也很難想像他是懷著怎樣的心情去完成這場戲，我一定要在此向林森的堅毅致敬！

完成旺角的拍攝後，我們讓林森先行告退，之後再轉往中環拍攝 Louis 和攬炒君地鐵跳閘的部分。但我們分別到過中環視察，甚至在上環站試拍，發覺兩邊也不容易處理。最後決定到人煙較小的藍田站，而該站的主色調跟金鐘站相若，藉此呈現 Louis 和攬炒君回到港島區。當然拍跳閘也冒著一定風險，故我們預先編訂好逃生路線，好讓我們不會被港鐵人員追捕。萬幸的是，我們還拍了兩個 take，也沒有被人發覺。

當日最後的一個鏡頭，就是換上全副武裝的 Louis 和攬炒君，從樓梯底迎面跑向鏡頭。雖然我們已在藍田巴士總站，找了一個幾乎沒有途人的地方去拍攝，但假如當時有藍絲瞥見兩個穿上 full-gear 的抗爭者，便很可能功虧一簣。

當然最後還是安然地完成拍攝，記得那刻我和阿俠互相
拍拍大家的肩，一同呼了口氣的說了句：「終於拍完了。」
心中頓時釋出了一股無比的重負。

蛻變／篇

那天拍攝完後，我們用了半年左右的時間剪接和後製，也在網上找到了 Aki 這位旅澳日籍音樂人為《少年》做配樂。對了，那時《少年》仍叫《救命》，片長 78 分鐘，沒有任何紀錄片片段。

直至我們把《救命》給一位不能具名的剪接師觀看，他覺得我們要重新剪一個版本並加入紀錄片片段，不然只有香港人才看得明白。亦因如此，我們要補拍一些新的情節，以人物先行為結構來理順故事脈絡——這就是《救命》蛻變成《少年》的起點。

相隔八個月後，我們在二一年七月二十日一口氣補拍以下片段：Bell 離開家門及搭地鐵去抗爭、攬炒君在希慎廣場內望見百萬人撐傘遊行的景況、Louis 在廚房跟父親爭論、Louis 與攬炒君在滂沱大雨的葵盛西邨對話、子悅奔跑至夾公仔店尋找 YY、攬炒君在警察宿舍家中被雷射燈照射的情況，與及結尾中眾抗爭者在催淚煙下奔走。

天晴有天晴的拍法，
下雨有下雨的拍法。

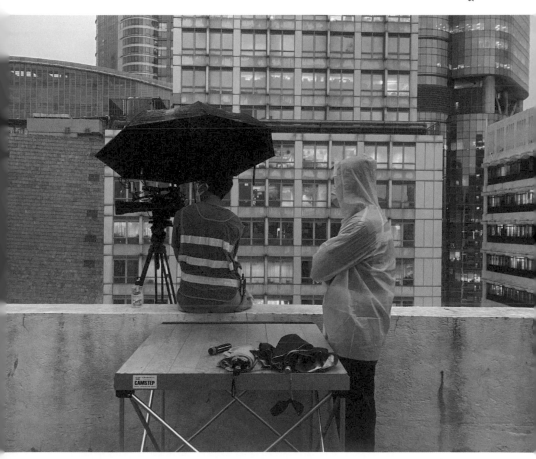

我們一大清早在旺角警署外集合，其後坐上租用的拍攝車到攝影師 Ming 位於錦田的家。我們就是以 Ming 家的樓梯及門外大閘，拍攝 Bell 出門的情況。但當我們來到錦田，卻又開始冒起雨來。而上年所遭遇的風雨，來到今年也要再面對一次。每次拍攝不是打風就是下雨，彷彿是天意要為這齣電影安排異常連貫的風雨。面對再次突如其來的暴雨，阿俠卻十分鎮定地說：「像阿果（陳果）說，要有兩手準備，天晴有天晴的拍法，下雨有下雨的拍法。」今天，我們就是以下雨的拍法來應付大部分補拍情節。

拍完 Bell 的部分後，我們便來到銅鑼灣希慎廣場，拍攬炒君在電梯望見萬人撐傘的浩瀚景況。拍攝時只有阿俠、攝影師和演員 Ray Ho 三人。據阿俠在「導演互問」的製作特輯所說，他拍攬炒君這段戲分時，找到了一份令虛實交錯的創作快感。的確，當我們拍攝攬炒君在萬人遊行隊伍，Ray Ho 身後其實只有我和收音師兩人。而拍這段戲時所下的雨量，大概不會比一九年 818 大遊行所下的少。

這場雨下得最激烈的時候，就是我們重回葵盛西拍攝 Louis 和攬炒君的對話。由於拍攝時雨勢真的很大，劇情又涉及他們拿出一張 Tempo 紙巾，印乾身上的雨。但

沒想到我們鏡頭前後的六位男生，身上只有兩包紙巾。故一有 NG 或換機位情況，他們都要把濕了的紙巾，重新對並接放回紙巾包裝裡去。但多虧了這場大雨，令攬炒君那句「我不想大」的對白，尤是感人肺腑。

其後，我們再回到熟悉的旺角，與及第四次來到永發茶餐廳拍《少年》。不過，這次我們要拍的是廚房。演 Louis 爸爸的演員是多次仗義相助我們拍攝的音樂人，他在本片出現了不止一次，那就要考考各位讀者的眼光，能不能認出他是哪位在旺角尋人的路人？當然若大家記得的話，Louis 從廚房走出去後，那位喝令他的父親其實是副導演熙駿的身影。兩位爸爸的身體比例，實在差距甚遠，慶幸暫時沒有觀眾提出過這問題。

同樣，那時的李佩怡其實染了一把紫色頭髮，長度也比一年前長多了。一來我們不忍心叫她再染一次頭髮，而效果可能更不自然。故一星期前，我們去廟街購買兩款假髮，拍攝當日我們還特地請了一個髮型師，去為李佩怡修剪及戴上這個假髮。還好，暫時只有劇組人員才看出那是一個假髮。

之後拍攬炒君在家一幕，其實是一位不具名剪接師的工作室。那裡是商廈一樓，我們從窗口爬出去便有一個空

間很大的屋簷。我、阿俠、Calvin 三人站在屋簷，合力從窗外照射六把雷射燈，而且收音師則要幫忙聲演母親來給攬炒君指示。後來重新配音時，阿俠更找了我媽媽去聲演那位母親。

最後那段抗爭者在催淚煙下逃竄的片段，就是在大角咀的某處後巷拍攝。我們預先準備了煙餅，但煙餅有限，我們不敢一次過用完。可是，煙餅一個一個的用下來，效果卻沒有我們想像中理想，的確跟現實裡黑警所用的催淚彈有著天淵之別。當晚我們只能帶點無奈地完成這段戲，最後能用上的，都是一些特寫鏡頭。

也許，我亦要再次提醒自己，拍同樣戲分時，記得準備更多煙餅，或把它們一次過釋出，才會有煙霧瀰漫的效果。是為記。

由《救命》蛻變為《少年》，後來更入圍金馬獎到台灣正式公映，還在英國、法國、美國、加拿大等地放映，背後全賴很多手足的仗義相助，尤其是我們的台灣發行商光年映畫的 House、身在英國辦了第一屆香港電影節的伍嘉良、替《少年》寫下第一篇華文影評的「無影無蹤」專頁版主翁煌德、跟我一起翻譯《少年》英文字幕的英國朋友湯振業（Tom Cunliffe），還有替拍攝日誌義

務校對的周澄和阿飛。

《少年》來到這刻，自是有她的生命。她看來朝氣勃勃，也渴望自主獨立；她卻有困頓迷惘的時候，甚至會感到沮喪。但，她身後還有千千萬萬的人，把她抓緊，重新賦予她一份生的堅定意志。

祈願某天，我們終能除罩於煲底相見，並在重獲自由的天空下，一同觀看《少年》。

員言演感

任俠

Rex Ren

演員感言

如果連自己拍過的電影，
說過的話都不能承認，
成名的意義是什麼？

如果要和爭取過的自由、
並肩過的戰友保持距離，
獲利的意義是什麼？

名成利就是否
必然要換上羞恥作外衣的過程？

這些將是《少年》
在黑暗中用 87 分鐘和
2 比 1 的銀幕比例
問你的問題。

《少年》能在台灣公映，
我希望將電影中少年的盼望
送給所有流亡台灣的香港人，

用電影中少年的憤怒
提醒台灣人要繼續捍衛
你們的民主自由。

要問為何要在大銀幕上觀看《少年》，
對我而言是因為不甘，
不甘香港失去了自由，
不甘生活被恐懼吞噬。
當香港被吞噬，

懇請擁有自由的國度
幫忙散播《少年》裡手拉著手的希望，
或許有天能為經歷離散和失去的香港人出一口惡氣。

演員感言

孫君陶

Suen Kwan To

飾演 林梓南

節演　YY／黎家欣

余子穎

Yu Tsz Wing

演員感言

What can art do in this chaotic world?
我反覆問自己。
我期待藝術可以改變一個人的思想，
從而改變世界。

但在戰火驟起的世界中，這個想法太理想，
所以我最近也很猶豫，但沒有辦法，
因為我已經交了八萬元學費去讀藝術。

而《少年》就是由一群「願意相信」的傻子拍成。
《少年》承載著我們勇往直前，
堅信未來會被改變的信念。
現在回望，雖然明白結果都是一樣，
但至少我們拼命掙扎過。

願這部電影
讓你拾起純真的心，
相信自己的能量，
相信自己可以改變世界。

《少年》作為香港獨立電影，
首先在台灣上映是榮幸但又失落的，

鑑於各方各面的原因，
不能讓香港人首先看到這部
付出很多努力的電影是一個遺憾，
但能在台灣上映已經是一個莫大的感謝。

希望電影
能引起共鳴與反思，
希望每個愛香港的人
無論在何地都能平安！
世界和平！

演員感言

李珮怡

Li Pui Yi

飾演 何子悅

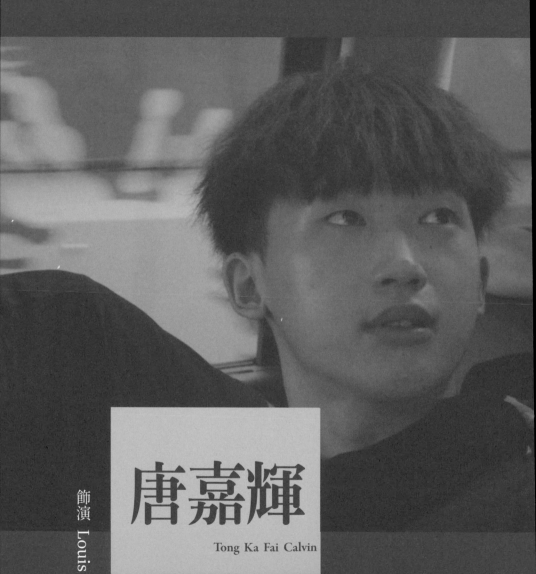

飾演 Louis

唐嘉輝

Tong Ka Fai Calvin

演員感言

《少年》的出現，
是一種對於自由民主的盼望和追求。

我希望香港人追求自由民主的精神
能夠被世人所看見，
尤其是在台灣的人，

希望您們
在看完《少年》後，
能夠謹記「自由」
是多麼難能可貴
並好好地保護它。

衷心希望居於自由國度的您們，
能夠替我們觀賞這電影，
傳承這份為了自由不停前進、奮戰不懈的精神。

Freedom is never free.

還記得最初參與《少年》製作的我，
只是一個 14 歲的男孩。
當時我沒有多想什麼，
唯一知道的是一我想做這一件事。

「生於亂世，有種責任」

一場運動令香港陷入谷底，
本來天真的年輕一代被迫面對社會的擠壓，
我正正就是其中一個。
希望透過這一部電影，
能夠表達我們的感受。

非常慶幸《少年》能夠在台灣上映，
讓這一部作品呈現在各位的眼前。
雖然香港不能公映，
但我相信這一份對自由的信念一定能夠傳承！
請各位！替我們看下這一部電影！

演員感言

何煒華

Ho Wai Wa Ray

飾演　攬炒君／俊B

孫澄

Suen Ching

飾演　暉哥

演員感言

一套電影的出現正是回應時代。
《少年》就是一套回應時代的電影。

縱然香港觀眾基於總總理由暫時未能觀看，
卻不能抹去香港人在歷史上走過的路。

這個世上只有幾百萬人
能稱呼自己為香港人。

香港人拍香港故事，
這就是我們
曾經活過的證明。

對於自由的信念不只存在這土地上，
我們所追求的是一種流動的意識，和想像。
對我而言，創作是最誠實的記錄。

儘管現實如此，
影像會一直把歷史和感覺記下，
往後的我們所看到的不只是香港所發生的，
是每人的共同經歷。

電影令我們所演的人物已遠多於角色本身，
而是一種集體思想。

從錄像記下
這文字難以承載的重量，
只有在銀幕和記憶中
確切地浮現。

飾演 暉妹／Zoe

麥穎森

Mak Wing Sum Sammi

飾演 社工阿包

彭珮嵐
Ivy Pang

演員感言

《少年》是希望，
是黑暗裡的一點光，
是給流散於海外的你
的擁抱。

想要讓你知道，你並不孤單，
因為我不會放開你。
我並不能在大銀幕看自己拍的電影，
但願你可以代我好好看。

我們都不會忘記那年間所發生的一切，
願你們也好好記住，不要被塗改了你的記憶。

無論當年拍攝及現在的生活都越見艱難，
但作為演員，我慶幸自己做了該做的事，
與有榮焉。

專訪《少年》
演員

記者 ● 梁皓兒

一齊

克服困難

就係

開心嘅經歷

以反送中運動為背景、入圍金馬獎最佳新導演及最佳剪輯的劇情片《少年》，4月8日在台灣公映。過去代表電影接受訪問的多數是創作團隊，但導演任俠說，演員們才是《少年》的靈魂。由籌備開拍到登上大銀幕，歷時近三年，這些少年的經歷與蛻變，「一定比我這個口沒遮攔的中年人有趣得多」。

既然如此，我們請來《少年》的主角，孫君陶、唐嘉輝、何煒華、彭珮嵐、麥穎森和孫澄，由拍攝過程到入圍金馬獎，由香港禁映到外地公映，細說這段時間的心路歷程。在訪問上篇，我們會先談到各人為何參演《少年》、兩次拍攝的經歷，以及為何如任俠所講——當每一次「個天都唔幫我哋」的時候，他們還是願意一起走下去。

與自身經歷關係密切
抱持「有咩做就去做」信念

《少年》講述一名在反送中運動被捕的女生 YY 有自殺念頭，一班抗爭者遂走遍全城尋覓她。電影總共有九名

主角，當中除了彭珮嵐，其他人都沒太多演出經驗，甚至只是一張白紙。飾演「衝衝子」Louis 的唐嘉輝便屬後者。第一次拍攝時只得 17 歲的他，記得在反送中運動期間某個晚上，一個貌似便衣警員的男人突然在商場走上前，拍拍自己肩頭，塞了一張卡片：「有冇興趣呀？」唐嘉輝說當時自己和朋友都嚇呆了，回家上網搜尋一輪，確認任俠真的是導演後，才答應參演。他解釋，雖然自己沒演過戲，但覺得拍電影好像很有趣，加上題材與社會運動有關，「可以幫一幫就幫」。

而演員中最年輕、反送中時只得 14 歲的 YouTuber 何煒華，強調自己的獲邀參演經歷同樣「恐怖」。他說自己當時曾接受《100 毛》訪問，之後有《少年》團隊成員在社交平台聯絡他，邀請他拍電影，並給了他一個新蒲崗的地址。何煒華見對方的帳戶沒頭像、沒 follower，雖然心想「好似假 account 咁」，仍獨自膽粗粗去了那個「真係好恐怖」的地方。那是他第一次體驗試鏡的滋味，和導演聊過後，很快就答應演出：「嗰時有個信念係，有咩（可以）做就去做。」

至於孫君陶、彭珮嵐、麥穎森和孫澄，都是因為本身認識任俠而受邀參與。彭珮嵐說，最初看到劇本時已覺得很吸引，加上自己在一九年也試過參與「尋人」，容易

投射自己的經歷和想法到角色上；麥穎森則覺得，《少年》的故事和自己的身分、經歷關係密切，與過去拍商業廣告的感覺很不同，而既然有機會和能力，就不妨一試——「因為實際上，都冇乜原因唔去做」。

孫君陶是在 2020 年主演港台的新導演戲劇系列《野火》時認識任俠。當時《少年》正因被撤資金、疫情、主角辭演等問題而暫停拍攝，但任俠和部分團隊成員都想拍下去，於是問孫君陶有沒有興趣參與第二次拍攝。孫坦言，接拍的時候沒想太多，只是單純覺得自己尚未有名氣時，既然有演出的機會，「就要盡量做好佢」。

角色

前線，後勤？抗爭，救人？

在戲中，孫君陶飾演的阿南和 Louis 同屬「衝衝子」，但最終前者選擇去救 YY，後者選擇回到抗爭現場。孫君陶覺得，阿南的性格衝動，和自己不太相同，卻是個有信念的人，覺得要做的事就會堅持去做。唐嘉輝則笑說，Louis 和自己同樣是會無啦啦「派膠」、也不會害怕的人：「喺『救人』同『支援手足』之間選擇後者，

抗爭、家庭和
友誼之間的拉扯角力
是《少年》中
非常重要的議題。

我覺得真實嘅自己都會咁揀。」他立即補戴頭盔:「但
我當然冇佢行得咁前。」

麥穎森飾演的暉妹是「後勤」,在戲中不算走得很前。
她說這和自己有點相似,因為在社運期間,她也會常常
思考自己的位置、能力和可承受的程度。何煒華則很明
白攬炒君那種「好想做一件事又不敢做」的心理。在戲

中，攬炒君的父親是警察，因此他「想走到好前，又怕被阿爸見到」；而在現實中，何煒華同樣會因為自己的年紀，覺得「出到去都做唔到啲乜」。

拍攝

絕望中互撐，
你留我留，一齊留

第一次開拍是在一九年十月。但就如導演早前在訪問所言——拍了四天，團隊就因為社會環境變動、進度落後、演員退出等原因，決定暫時中止拍攝。唐嘉輝說，當時很怕整件事會就這樣結束，何煒華亦坦言感到迷惘，「覺得做完咁多，又好似『唔係嘛，又乜都冇晒』」。

後來有一次，大家聚在任俠的家一邊吃飯，一邊討論。導演們說，錢就冇啦，但係大家想唔想繼續行？何煒華那時跟唐嘉輝說「你留，我留」，結果兩人一起留下；彭珮嵐則覺得，《少年》團隊有種連繫，好像大家都覺得「既然乜都冇，如果連我都唔做啲嘢咪真係乜都冇」，因此想和他們繼續「玩」下去。

她當時甚至覺得，就算沒有片酬也會照拍：「因為鍾意
咗大家，同你哋玩好開心，所以冇所謂啦！」唐嘉輝和
何煒華亦一度以為，第二次拍攝是沒酬勞的，結果收到
合約時「嘩」了出聲，還即場互相對比金額：「我多（錢）
過你！」

但何煒華最開心的，還是最終能繼續拍下去。他覺得，
那時大家其實都很絕望，卻又想堅持完成這件事，就像
《少年》這個故事的精神。對何煒華而言，攬炒君之所
以特別，是因為現實中的他和這個角色一樣，因社運而
認識了許多有共同目標的人，在失望和害怕的時候，仍
會互相扶持，而《少年》團隊便是其中之一。

困難

限聚令、追捕、八號風球，
一同克服便是快樂

第二次正式開拍，是在二〇年九月。相隔近一年，彭珮
嵐覺得心情特別忐忑，既覺得「終於行到這一步」，又
擔心疫情影響拍攝，效果比不上第一次拍攝。

何煒華形容，在限聚令下拍戲就像「走佬」，拍攝時一遇上警員就四散，「兜個圈再返嚟拍過」。麥穎森記得，有次她和孫澄在後巷拍攝被警察追捕的場景時，竟真的惹來警察查問，當時臉上有特效化妝、看起來像一臉鮮血的孫澄走到街上，不斷引來途人側目。孫君陶笑說，所以後來他們學聰明了，總是把車停泊在後巷外，遇到突發情況時就立即上車。

彭珮嵐則難忘曾在葵涌一個公屋邨一邊迴避保安阿姐「追捕」，一邊拍攝拍門尋人的一幕。她至今仍為自己欺騙了保安阿姐、惹得她氣沖沖說要報警的事，感到有點不好意思：「好似做緊衰嘢，但其實我哋想做啲好嘢，又講唔出個原因俾你聽。」當時不幸被阿姐當場捉住的孫君陶，只能亂掰說自己在拍攝藝術功課，幸而最終沒鬧至報警。

還有一次，他們原定在天台拍攝找到 YY 的一幕，但當日掛了三號風球，只好改期拍攝，第二次卻撞正八號風球。那是最後一天可以借用天台拍攝，演員們頂硬上，在下雨天還要來來回回跑天台，結果孫君陶拍到氣咳。在旁聽著訪問的任俠插嘴抱怨，個天從頭到尾都冇幫過佢哋：「wide shot 就風雨飄搖，close up 又唔夠雨水，最後要自己拎水喉潑。」

拍攝的困難聽得多,那有開心的經歷嗎?演員們一下子答不上,孫君陶想了一想,說:「一齊經歷和克服個困難就係開心。」唐嘉輝聽了,不住點頭認同。這是他人生第一次演戲,即使因為 NG 太多次而被罵,他也說沒所謂,回想起來也失笑:「都感謝導演,真係百『屌』成材。」彭珮嵐感嘆:「呢啲就係少年嘅好,被人鬧咪鬧囉!」

放映

其實從沒期望,
能登上香港的大銀幕

拍攝的時候,孫君陶對於《少年》能否在戲院放映,並沒太多想像。他原本以為,只有資金雄厚、得過獎或有提名的電影才能登上大銀幕;未料即使得了獎、引起了迴響,第一個公映的地方卻不是香港。

其實從沒期望過香港能夠上映,年紀最少的何煒華則答得淡然。彭珮嵐說,最初確實有片商接洽過導演,表示有意在香港上映《少年》,直到反送中紀錄片《理大圍城》遇到的連串事件發生——送審的 DVD 被弄成碎片、

電檢處要求加上警告字句、戲院臨時取消放映⋯⋯在她看來，這是個清晰的暗號：「嗰陣時我就知道，呢套戲（《少年》）唔會喺香港上映。」

排除萬難完成電影，卻無法在港上映，他們當然感到遺憾。但得知《少年》入圍金馬獎時，彭珮嵐仍高興得在超市叫了出聲。她說當時的心態是「正呀，有免費宣傳」：「因為我哋連拍都冇錢！點會諗有人幫我哋去宣傳？」她瞪大眼認真道：「就算要我哋出去，個宣傳費可能我哋（《少年》團隊）要去負擔。」

他們本來還商討過，如果入圍金馬獎，就一起飛到台灣，在大銀幕好好觀看一次《少年》：「但最後當然因為疫情，就退卻咗。」

恐懼

來自他人，
但答應了演出就要做好

入圍金馬獎的同時，《少年》釋出預告片和電影簡介，製作團隊和演員的名字因此曝光。最初拍攝時，孫君陶

一直瞞著家人，說自己剪短頭髮是為了飾演裝修工人。後來他以《少年》演員代表身份去到台灣，走上金馬獎的紅地毯，身邊的人紛紛著他小心說話：「所有恐懼都係人哋俾我。可能我阿爸、阿媽講（要小心說話），我先開始驚，諗『咁講係咪唔太好』。我唔明點解之前唔驚，人哋講完會驚。」但他比較喜歡自己拍攝時那種「不要想太多」的心態，所以現時會盡量提醒自己，「心裡係咁諗，就去做、就去講」。

因為讀中學時覺得演戲劇「好型」，孫君陶立志要當演員。他十八歲時開始演戲，至今未算太有名氣，但已有專業演員的自覺。無論是甚麼角色，他覺得只要答應演出：「As 一個演員，就要去發揮，就要去做好套戲。」何煒華的想法也類似，覺得既然選擇了就不要後悔：「可能真係有因為咁而失去演出機會，但諗返（答應）嗰吓，你唔會因為未來會咁而唔做。」

演員中演藝經驗最深的彭珮嵐，則沒太大心理負擔。打從參演應亮執導的《九月二十八日·晴》，她便不再去思考和哪些人合作會影響自己的演出機會。對她而言，表演是一種創作，而她始終相信，在無界限下誕生的作品，其發揮和鼓動人心的程度，一定比紅線下的創作大。所以，能成為《少年》演員的一分子，她說與有榮焉：「我

做到我鍾意做嘅嘢，仲講到我心入面想講嘅嘢，無違背自己去做人，好舒服。」

未來

如果用另一種語言演戲，
像放棄了本身的夢想

關於未來，我本來想問的是演員們對於演藝事業的方向和想法。但身處不斷變化的大環境，在誰也無法保證自己會走或留的情況下，這顯然不容易回答。

《少年》九名主角中，麥穎森和今次未有受訪的李珮怡已離港讀書，孫澄亦已和家人移民。孫君陶雖有意到外地升學，又覺得如果要移民到外地，用另一種語言演戲，困難之餘也等同放棄了本身的夢想。彭珮嵐邊聽邊點頭：「一諗到冇得用廣東話演戲，我啲眼淚就想兩行流……好似自閹咁。」

在這群少年中，彭珮嵐像大姐姐般，訪問時回答清晰，又總會留些空間，讓未作聲的演員說上兩句。原以為她早已決定留在香港，繼續走 Freelance 演員的路，未料她

的答案也不太確定：如果一直堅持不打針，何時才能再次踏足劇場舞台？而如果有一日，香港人連入醫院都要先打針，她覺得這個地方已不宜居住：「咁我唔會妥協，我就會離開。」

何煒華則坦言未放得低香港。他不打算讀大學，想繼續拍 YouTube，不少朋友叫他離開，最熟悉的朋友今年也去了英國。但他始終覺得，就算在外國繼續用廣東話拍片，已經不是那回事，所以既然身邊仍有人陪住自己，「留幾耐得幾耐」。

仍在讀書的唐嘉輝則早已計劃移民，本來打算今年四月就離開，因為認識了女朋友才擱置計劃。參與《少年》演出後，他不時會去試鏡，也不抗拒向演藝方面發展，但身邊的人都著他「快點走」。

唐嘉輝坦言，雖覺得「唔洗咁驚，唔好自己嚇自己」，亦無意長遠留下來，自嘲「冇你哋（其他演員）咁鍾意香港」。孫澄立即反駁：「好多海外港人都好鐘意香港！」他說紀錄片《時代革命》在加拿大上映時，他去了好幾場放映，每場數百人的座位都會爆滿，觀眾幾乎全是香港人。

想像

不需「光環化」，
只願能上映給你希望

有些人視《少年》為「社運片」，但孫君陶不希望電影
因為時代的背景而被「光環化」。他只想看過的人把它
視為一套普通電影，不會介意批評演員的表現：「覺得
『係咁㗎啦，拍呢啲戲』。」

彭珮嵐也同意，《少年》確是與時代和政治掛勾，但它
本身作為一套電影，仍需要觀眾給予意見。在她眼中，
《少年》不只是個關於放棄和拯救的故事，它本身就是
個拯救。拯救那些想放棄堅持、想放棄生活、想放棄香
港，而又剛好有機會看到電影的人，讓他們有繼續「頂
住」的希望。

這正是弔詭的地方，她苦笑。不過身為演出者，總會想
像過《少年》在香港上映的畫面吧？他們說有，例如何
煒華曾經幻想那一刻就是現在，但現在他只希望上映能
在自己離開之前發生。孫君陶則幻想在很多年之後，甚
至他已經離世時，《少年》才會在這片土地上映。唐嘉
輝點頭說「我都覺」，彭珮嵐吐槽：「紀錄片咩？」

她始終相信，《少年》能在可見的將來於這
地方上映，但等待的時間不會太短。她隨口
說可能是 2027 年吧，又或者十年之內 ——
如果到時仍有人想發行這部電影。

（文章原刊於香港獨立媒體網站）

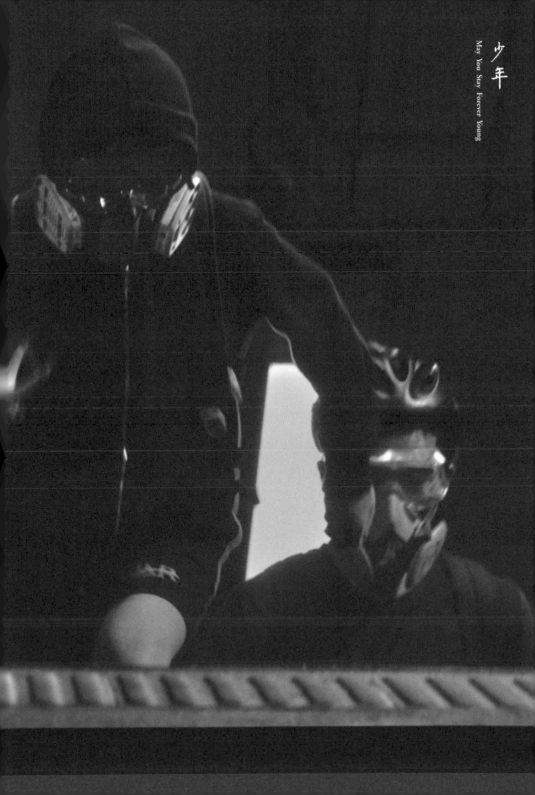

少年

May You Stay Forever Young

場景考

場景與電影中的角色一樣重要。

（A location is as important as a character in a movie.）

——《最後一場電影》（The Last Picture Show）
　　導演彼得‧波丹諾維奇（Peter Bogdanovich）

選擇場景是電影不可或缺的一部分：
從本質上看，場景是另一個角色。

（Choosing location is integral to the film: in essence, another character.）

——《銀翼殺手》（Blade Runner）
　　導演列尼‧史葛（Ridley Scott）

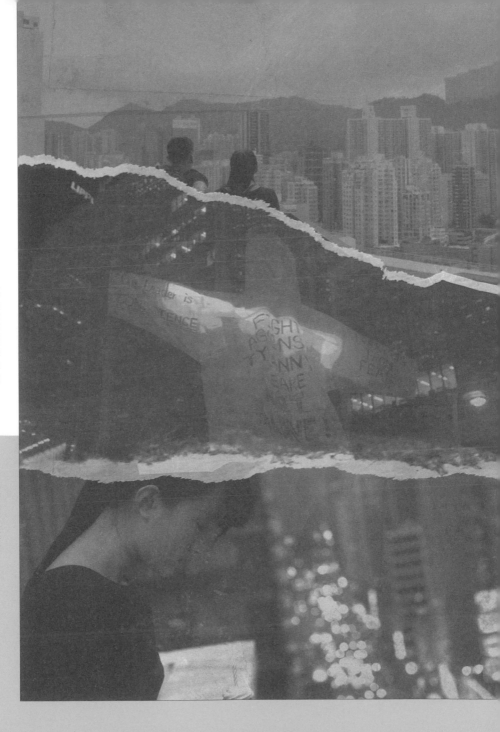

場景是電影中的重要一環，這元素可以增加電影的養分與厚度，是開拓不同閱讀空間的延伸創作。對城市而言，場景構成電影，紀錄城市。電影中紀錄的城市，可以看得見，例如一些已消失的地方；也可以看不見，例如場景背後的歷史、文化、質地⋯⋯透過場景和相關故事，往往可勾勒一個城市的時代面貌和輪廓。

電影《少年》的故事背景是 2019 年在香港發生的「反修例運動」，曾被捕的少女 YY 在社群上留言自殺，在社群上發現訊息的少年們於是聚集起來，在 YY 於旺尖葵涌的生活圈尋找她，希望能阻止一場悲劇發生。同一時間的港島，運動烽煙四起，要歸隊支援還是繼續尋找少女，在對岸的少年們陷入兩難⋯⋯

電影從一場大型運動中的一件個別事件，側寫這個城市和一代人的悲歌。從小看大，也是閱讀此片場景的另一個可能性。

金鐘的／雨霧

2019 年 6 月 15 日，三十五歲青年梁凌杰獨自站在金鐘太古廣場外的棚架上，身穿黃衣掛上標語橫額以死相諫，那日天朗氣清，但卻掩蓋不了一片愁雲慘霧，那一天是反修例運動其中一個轉捩點，延伸至電影《少年》的自殺少女，在無助與無力下尋求出路與答案。

金鐘這些年為香港寫下悲壯的章節，這裡也記載著香港的開始。

1842 年鴉片戰爭結束，戰敗的滿清政府將香港島割讓給英國，香港正式開埠。英國人其後在今天的金鐘、中上環、灣仔等地為中心建立維多利亞城，成為香港政治、軍事、經濟、司法和宗教的核心地帶。

半世紀後，在英國殖民政府先進的政法和管治系統影響下，再加上獨一無二的地緣和政治角色，相對同時期的東亞各國，維多利亞城儼如自由和現代化的象徵，並孕育一代華人精英，當中不少有志之士努力實踐抱負去改

變國家的命運。中環的威靈頓街、士丹利街、士丹頓街、結志街一帶是他們的大本營,那裡啟蒙了不少赫赫有名的革新者,當中包括建立中華民國的孫中山。維多利亞城這小小一個地方,曾幾何時支配著中國的命運。

當時象徵現代化的維多利亞城,影響力又何止北傳,其角色也遍及不同地方,不少國家也曾來香港取經,當中包括正值維新的日本。1868 年日本推行「明治維新」,以西方現代化理念進行劃時代的改革,以此管治模式走前了二十年的香港成了日本人的學習對象,他們透過香港了解西方的世界和接收最先進的訊息,奠定日後成為列強的基礎。

連結電影,有一位日本人不能不提,他於 1894 年來香港,那年他 26 歲,在皇后大道 8A(今都爹利街、雪廠街之間)開照相館,他的名字是梅屋庄吉,是日本老牌電影公司日活的創辦人。他也是孫中山的好友,是孫中山革命事業的堅實戰友。

百多年後,這個地方已沒有人叫維多利亞城,但她的歷史像難以消散的雨霧,她的 DNA 永遠長存。

《少年》記錄了香港人悼念
梁義士的一幕。

葵盛的／迷宮

葵盛鄰近醉酒灣，這海灣是二次大戰時「醉酒灣防線」的西端，是香港保衛戰的重要防線。扣連電影場景，醉酒灣可以有無限聯想。陳果作品《三夫》以醉酒灣作主景，導演踩盡油門，一幕接一幕超乎想像的色情荒誕在醉酒灣發生，女主角要卸下防線寬衣解帶，被剝削殆盡仍要陪笑，推演沉澱套入香港的處境，成了無力的荒謬現實。

醉酒灣上的葵盛是《少年》的主景，是片中自殺少女 YY 的家。為拯救 YY 而來的少年們，在迷宮般的葵盛穿梭。少年們尋找少女的過程，也同時在尋找自身的處境與方向，縱使有迷失和疑惑，但沒有太多無謂的顧慮，豁出去，那是少年的一份純粹，一種義無反顧的執著。

嚴格來說，葵盛分開東西二邨，東邨是第一期，於 1972-73 年落成，在 1989 年開始陸續重建成較新的樓宇類型。西邨是第二期，於 1975-77 年落成，仍保留舊長型徙置大廈格局，而電影選取了懷舊的西邨作為主要場景。

被山包圍的葵盛是《少年》主要場景，一望無際的
高樓使得尋人任務希望渺茫。

葵盛西邨是與天然地勢結合的建築方式，沒有為方便興
建而將山坡剷平，反而是順著地勢依山而建，將 10 座
樓宇分佈於數個山層，富層次感之餘也有居高臨下的氣
勢，景緻非常開揚。由於樓宇座落不同山層，為方便居
民能輕鬆上山落山，所以特別興建了電梯塔與走廊連結
不同樓宇。從外觀上看，居高臨下的電梯塔與懸在半空
的走廊活像一個天空之城，在香港是罕見的設計，那空

間感是絕佳的電影現場。

葵盛屬於當年荃灣新市鎮發展的一部分，面對人口膨脹，從五〇年代開始，荃灣成了最初發展的兩個衛星城市之一（另一個是觀塘），到 1961 年正式刊憲成香港首個新市鎮。

1967 年，香港發生了一場影響深遠的「六七暴動」，從一場勞資糾紛開始，演變成後來有強烈政治傾向的暴亂，最後要英軍介入才平定。六七暴動造成 51 人死亡，832 人受傷。暴動後，香港政府調整一系列管治策略，一改以往保守及不作為的取向，對香港進行多方面的社會改革，當中包括令市民安居的建屋計劃，以更長遠的方針發展新市鎮，當中的重要政策是港督麥理浩推出的「十年建屋計劃」，葵盛邨也在這個時候建成。

與現在功利為本的發展模式比較，回看葵盛的規劃模式，呈現的是一個人性化、朝氣勃勃、實事求是、樸實無華的年代。電影的少年們穿梭在葵盛迷宮之中，彷彿在迷失的都市中尋回在不知不覺間失去的價值與初心。

旺角的 / 天空

位於旺角彌敦道的陶德大廈，1996 年曾有一部經典電影在同一幢大廈取景，該段有杜可風演出，他飾演一名英語教師。25 年後，這大廈的天台記載電影《少年》的重要段落，是影片開首與結尾高潮的重要場口。

片首少女 YY 與好友在這個可看到朗豪坊的天台自拍，那是她最快樂的時候。片尾 YY 回到這個曾令她無拘無束的天台，但這次卻是她最絕望的時候。

與金鐘一樣，旺角這些年也為香港寫下不少悲壯的章節，但與金鐘的調子不同，是兩個不同的世界。就如朗豪坊所處的砵蘭街，燈紅酒綠，雲集三山五嶽，是香港江湖類型片活生生的場景，在此取景的江湖片或警匪片多不勝數，當中包括王家衛的《旺角卡門》、林嶺東的《龍虎風雲》、爾冬陞的《旺角黑夜》，還有若干以「砵蘭街」為名與背景的電影。不過隨著朗豪坊的出現，街道的生態與格局已靜靜起了變化。在變化的過程中，有

些曾經重要的地標漸漸被人遺忘，當中包括朗豪坊旁邊的彌敦道 655 號。

彌敦道 655 號夾在朗豪坊與《少年》的天台之間。原名胡社生行，於 1966 年落成，由合和實業創辦人胡應湘之父胡忠所興建，而胡社生是胡忠的父親。樓高 26 層的胡社生行當年是區內的「摩天大廈」，當中的標記是頂層香港首個旋轉餐廳「仙后」，開張時更邀請邵氏紅星何莉莉剪綵。餐廳地台每一小時轉一圈，可以飽覽九龍美景。餐廳於八九〇年代曾是中式酒樓，現在已改作一般辦公室出租，室內地台也不再轉動。2018 年，音樂人張敬軒在灣仔胡忠大廈重現 Junon 仙后餐廳，彷彿是向昔日的仙后旋轉餐廳作懷緬。場景紀錄城市，1973 年，一部邵氏與意大利片商合作的「西片」曾記錄了胡社生行和旋轉餐廳，片名叫《四王一后》（Supermen Against the Orient），由桂治洪與意大利導演 Bitto Albertini 合導。片中也有香港演員參演，當中包括羅烈及施思。

提到邵氏，旺角也曾是這間電影公司的大本營。現在的旺角中心，昔日是邵氏大廈的所在地。

邵氏前身是由邵氏三兄弟邵醉翁、邵邨人和邵仁枚於

YY 身處的旺角天台貫徹全片，
是起點也是終點。

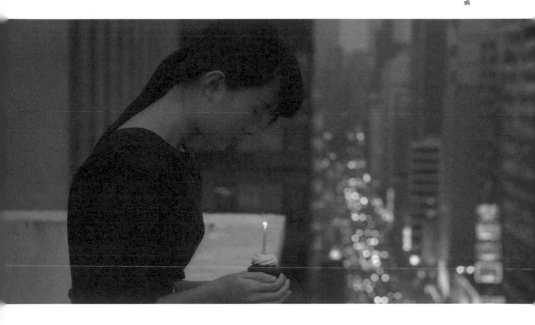

1925 年在上海創辦的天一影片公司，隨著三〇年代有
聲電影漸漸普及與粵語片的市場潛力，邵氏兄弟於是以
土瓜灣北帝街作根據地，成立天一港廠拍攝粵語片。公
司其後改名南洋影片公司，五〇年代再改名為邵氏兄弟
（香港）有限公司。隨著邵氏將土瓜灣北帝街片場出售，
於是將大本營遷至彌敦道的邵氏大廈，在清水灣邵氏片
場未正式啟用前成為邵氏的辦公室。由丁瑩和朱江主演

的電影《巴士奇遇結良緣》（導演：李應源／ 1966），
邵氏大廈和周邊的彌敦道是取景地之一。

旺角另一個重要場景是 YY 日常消遣的地方，位處砵蘭
街和豉油街交界的夾公仔機專門店「Wawa Planet」，
是一眾青少年喜歡流連的場所。公仔機店對面是新興大
廈，這幢外牆懸掛大量夜店招牌的大廈以龍蛇混集著
名，翻查資料不難找到與大廈相關的犯罪案件，當中還
有駭人聽聞的城市傳說。時光倒流至 1966 年，新落成
的新興大廈是區內最受注目的高級建築。大廈由著名的
甘洺（Eric Cumine）設計，這位建築師有不少享負盛名
的作品，當中包括邵氏片場的行政大樓、蘇屋邨、北角
邨、富麗華酒店等。昔日新興大廈也曾有不少紅星留下
足跡，當中包括鄧麗君，她曾在地庫的「香港歌劇院」
表演，還有徐小鳳，也曾在該處的「愛群歌劇院」獻唱。

從新興大廈往西走，經過砵蘭街、新填地街到達廣東道。
這三條街道是旺角區彌敦道以西的主要道路。每條路各
自有不同的特色、功能與性格，同一社區內各司其職，
是一種有機的社區生態。廣東道有家老字號茶記「永發
茶餐廳」，對不少影迷劇迷而言都很眼熟，這間老店特
別常出現在電影學生的作品中。數年前也曾有日本劇組
來取景拍攝，那是由小池榮子、吉澤亮和馬場富美加合

旺角的夾公仔店 Wawa Planet 是片中 YY 與家欣
在一九年前常去消遣的地方。

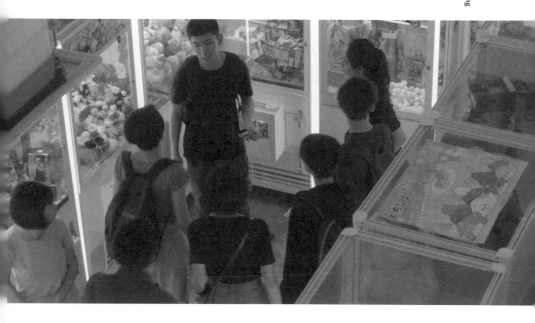

演的電視劇《愛在香港》（恋する香港）。在《少年》
中，永發成了尋人隊伍的聚腳點。

說開茶餐廳，不能不提在六〇年代已扎根旺角的中國冰
室，與永發同樣位於廣東道，是香港電影中能見度最高
的場景。曾在中國冰室取景的電影有《PTU》、《廟街
故事》、《旺角揸 Fit 人》、《五億探長雷洛傳》、《新

不了情》、《江湖告急》、《全職殺手》、《迷離夜》、《微交少女》、《性工作者十日談》……不能盡錄。可惜，中國冰室於 2019 年底無奈結業。

2019 年是難過的。除了中國冰室外，還有《甜蜜蜜》的鳳城也一同在 12 月底結束。與中國冰室一步之遙，香港最後一家大戲院豪華也在同年的 11 月底結業。還記得那一年「普天同慶」的聖誕，要在煙硝之中向這些電影地標永別，是難以忘記的夜晚。

轉眼又過了三年，在低氣壓的當下，一切像如常。但在麻木之下，其實不知不覺失去了很多，遺忘其實也是另一種傷害。難忘電影最後的一幕，在天台上那堅持和團結的手，縱使徒勞無功，決不無疾而終。

少年
May You Stay Forever Young

記者 ● 胡戩

年少無知，
知無《少年》

INTERVIE

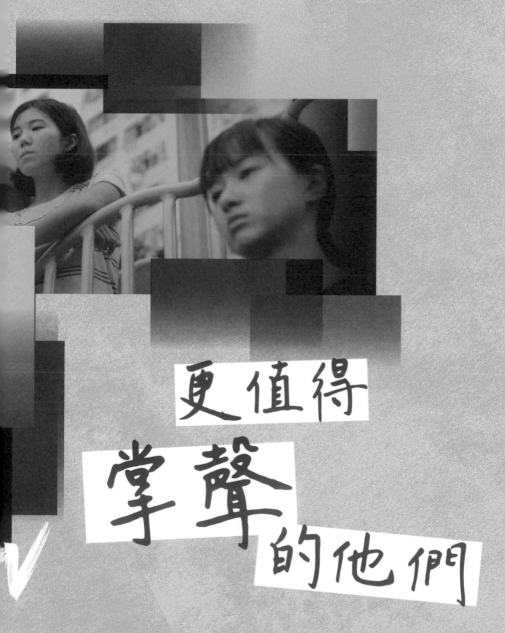

更值得掌聲的他們

———— 幕前台後專訪

時間回到上一個香港大時代，二十四年前的大時代。那一年中國實體上「收返」香港，憂心著的人走也匆匆，然後有一位導演，僅以 50 萬港元，起用一批新演員，拍出一套表現當代人心態的電影。贏盡口碑，台灣金馬贏過、香港金像也贏過，還有大收旺場的香港上千萬票房。

這套電影叫《香港製造》。

時間來到下一個香港大時代，24 年後的大時代。這一年中國實際上「收皮」香港，忡忡著的人走也憂心，然後又有一位導演，僅以 60 萬港元，同樣起用一批新演員，也拍出另一套表現當代人心態的電影。贏盡口碑，台灣金馬提名過……這次電影在香港是禁片，上映不了，香港金像也應該不了。

這套電影叫《救命》，是送交香港電檢處（電影、報刊及物品管理辦事處電影分科）審查時的名字。而在香港以外的大銀幕上，電影叫《少年》。

導演任俠坦言，
從沒想過《少年》
不能在香港上映。

縱使在今年（2021 年）10 月中《少年》的公開預告片，
片尾「香港不能公映」六個字看似理所當然，但現實是
任俠不惜在國安法的年代下，都將電影交到香港電檢處
作審查。只因從兩年前的 10 月，《少年》第一次開拍
開始，香港人一直是電影的目標觀眾。

「高登先（Golden Scene，一家香港電影發行公司）有
嚟睇過片，佢哋係有興趣嘅，咁就算上一兩個禮拜俾人
鬧先落都好啊。」近年敏感的電影多不勝數：《十年》
一票難求卻被下架、《地厚天高》被主流院線排斥、還
有《傘上：遍地開花》、《佔領立法會》、《理大圍城》
數之不盡，心知只能退而求次的任俠早有心理準備，打
算專攻藝術院線或較少的場次，「主流院線唔會要啫，
咁我哋咪做啲社區放映囉！」

「點知個政治環境咁嚴苛。」自從一紙《國安法》通過

後，明買明賣的真相紀錄，不論文字影像，通通危機四伏：《蘋果日報》的新聞、《加山傳播》的人訪、還有多套紀錄片的下場，無不令人轉向創作來影射現實。但今年六月，香港政府正式修改電檢處電影審查指引，列明可能構成「危害國家安全罪行的影片」不宜上映，之後多套電影被要求改名或刪除片段。

而《少年》就成為第一套被攔在紅線外，攔在香港的銀幕外，不論大小。

在香港公映的願望歸於朦朧，但就算早知如此，改變拍攝敘事來迴避禁播，任俠事後認為結局都會雷同，只因政權無法猜度。「佢嗰條都唔係紅線，係紅海嚟㗎。」舉例翁子光的《風再起時》仍未有下文，甚至訪問當日又再有學生電影《牢籠》步上自己後塵，在無標準的政權下，「邊有得話我收返啲就上得到，無喫。」

「咁唯有我哋最誠實咁去講呢個故事，起碼我哋問心無悔，唔係喺度計數啊。」

任俠十分強調故事要誠實地說，所以劇本源自真實故事，所以角色源自現實世界，所以戲中的一字一句、一舉一動亦源自忠實生活。

90 分鐘不到的電影，僅為時不到一天的故事線裡，處處突顯出少年的陰暗面：阿南的衝動、暴力，Louis 的不講理、反覆，數之不盡的抹黑或一線之差⋯⋯一切一切，其實都是生活中的人性：「後生仔衝動係正常，十幾二十歲都無好多人生經驗，要背負咁多責任，承受咁強烈嘅社會、政治事件，難免會做錯好多選擇，亦係人之常情。」

「大家太過潔癖。」從本質而言，2019 年的方方面面每每都是社會的一部分，政治的一部分，但當社會和政治無不交織著虞詐，充斥著醜陋，反送中運動的全貌就固然不會單有「畫面好靚」，由此背景而生的電影亦不可能只傳遞正確的價值觀：構成抗爭的重要元素是人，而非聖人。

「想還原返佢哋都係人。」任俠一直在意抗爭期間不少老一輩將「有老有嫩」常掛在口邊，電影中茶餐廳食客和店員七嘴八舌的一幕，恰如現實中對少年滿是「唔好搞咁多嘢」的說教，無論直接或間接。

但「我嘅訴求就係返工」的黎生在香港成為迷因的背後，卻甚少有香港人反思箇中諷刺。「難道啲抗爭者係石頭爆出㗎？佢哋無老無嫩？無屋企？無自己嘅生活？」

所以任俠在編劇時，著力對戲中每位少年都營造獨特背景，為角色加添生活細節，並透過字卡和分段之用的插敘，剪輯出不同角色在運動中不同崗位和心境，繫帶出抗爭中不同的立體面向——YY父母離異，父親長期在中國營商；阿南淪為孤兒，唯一至親女友即將離港；Louis家父親共，曾狠心將他趕出家門；攬炒君警察世家，每日活於命運的捉弄下。

然而矛盾和對立表面
雖形形色色，本質上卻離不開
黃藍兩色，
當充斥貫穿整個故事，
難免讓觀眾有過分煽情之感。

90 分鐘不到的電影，拍盡少年們的陰暗人性與
救贖希望，卻被攔在香港銀幕外，公映無望。

「其實我唔會想刻意去避煽情。」固然電影中有不少戲
劇化的成分，任俠回想和另一編劇陳力行撰劇本時，曾
被作為影評人的陳提醒劇本太戲劇化，有違寫實主義，
最終任俠卻以一句「香港已經無天理，咁就請容許我哋
戲入面有天意啦」說服。

對自編自導自剪自演（任俠在戲中客串便衣警一角）的

他而言，由拍下《救命》開始，到更名《少年》參報金馬，初衷從非為向寫實主義靠攏，遑論為獎項而來，「重要係我哋有無將想講嘅嘢講曬，同誠唔誠實先。」

他強調戲中的對立並非刻意但求，有演員在戲中的人設、背景都和戲外雷同，完全參照從演者在現實中的生活點滴度身打造，任俠亦指出戲中其實尚有暉哥暉妹、社工等著墨較少的角色站在主角群一方，「只不過大家放大咗啲對立，擺喺電影度就變咗導演編劇刻意設計。」

「而且喺有限嘅戲劇時間，濃縮咗就會特別覺。」任俠有感或許是香港人過去將抗爭融為日常，才會反覆思量現實中對立豈有如斯之多，但若然跳出同溫層，從台灣甚或世界觀眾的角度觀影，就必然得將「符號」放在劇中。

但既然要拍出有記憶性的，任俠也被朋友問過大半年間的花鳥風月茫茫故事，為何不是更人所共知的題材？即使非領袖或前線角色，也有如「理大廚房佬」等諸多選擇。他解釋是被「救援隊」背後的俠義精神所打動，「成班友又唔識，但聯手去做一件唔一定成功嘅事，去救一個陌生人，好似武俠片啲義士匡扶正義。」

「想搵一啲大家唔係咁記得，開始遺忘嘅角度，為佢哋留低一個值得嘅紀錄。」疊加電影角度考量，在有限的時間但無限的空間內去完成一個任務，任俠形容「救援隊」的故事在電影專業角度而言，「是好有電影感」的沙漠式題材，故一提出救人的劇本後，就成為第一及唯一的大方向。

以有限製無限，
不單是《少年》的劇情，
亦是《少年》的本身。

疫情停拍、演員更換、資金匱乏，到國際影展、獎項連連、金馬殊榮，任俠回頭望「依家睇返咪好似講笑咁」。連月來不同訪問重重複複說過程如何困難，像逼受姦者描述過程，換個思路問有否半點輕鬆容易，任俠思前想後，苦笑「真係無一樣嘢容易，睇唔到終點，又咁多變數，都幾煎熬下。」

資金所限又時間緊拙，環境控制變得痴人說夢，沒有廠景下每每只能「聽天由命」。《少年》戲中雨景穿插，

陰陽不定固然側寫著香港現況，但背後只是劇組的「走棧」大法，時刻隨天氣準備兩手劇本。電影中不少記憶場景均大雨傾盆實為天意，所幸「睇返落雨拍出嚟仲好咗，加咗悲傷味道。」

大感困難的不單幕後。戲中飾演男主角阿南的孫君陶認為，要演活「勇武」的角色特質，對在抗爭中未曾走上前線的自己是莫大挑戰，笑指朋友看過預告片後，均認不出他戲內形象。雖然第一次接拍長片，但他坦言當初從沒想像過長片對演員的意義何在，反而對劇本的歷史意義感到無比緊張和驚慌，「最驚演出嚟唔係嗰回事，會好唔尊重手足。」

在大時代中不斷探索每次機會，摸索每個意義，再尋索屬於自己的唯一出路。是這代少年的課題，亦當然是這代《少年》的課題。

擔綱的角色代表香港的世代青年，如今更隨電影的關注向世人展示，孫君陶形容在詮譯過程一直小心翼翼，「每日都同自己講，自己為香港做緊啲嘢」，所以投入的程度比以往出演舞台劇都更為熱血，亦令如今完戲的他回望頓感空虛，「好似可以做嘅嘢都完咗。」

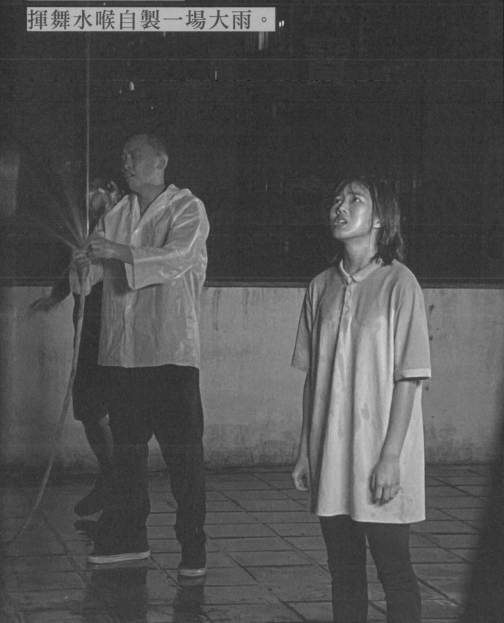

天意弄人，
《少年》拍攝時經常大雨，
真的需要拍雨景時又會停雨。
最後只好靠導演
揮舞水喉自製一場大雨。

少年
May You Stay Forever Young

另一在電影中擔任重要角色，飾演女主角 YY 朋友子悅的李珮怡，同樣自言在參演過程中不斷在參演的路上尋找意義。被導演戲稱為「禁片女王」的她，曾參演過上屆金馬最佳劇情短片的《夜更》。相比起《夜更》時的憤怒，事隔一年後類近的角色，不單戲內隨時局加添一份絕望和迷茫，戲外她亦不斷撫心「究竟自己想要啲咩。會諗自己要讀美術定係電影，覺得自己需要時間摸索咩係電影，又想繼續拍。」

○ ○ ○

笑言「適逢拍埋啲禁片」的珮怡，訪問當下已經離港赴台進修。她坦言對香港的高強度生活不適應，一直不希望在港繼續學業，早打算遠走追尋理想。

君陶亦同樣萌生離意。「作為演員一定會諗，以後喺香港同唔同人講拍過《少年》。」所以赴台出席金馬盛會而獨處十四日，在過於喧鬧的孤獨中，他開始認真探、摸、尋索多次曾出現的離開機會。「一直都想出去讀戲劇」，可每次都放不下香港。但現在二十歲的他經過一次《少年》的成人禮，經歷一次長片的人生課後，「如果呢個年紀，為咗理想職業（演員）仲要諗好多安排，我會覺得好唔自在好唔舒服。」

「有啲咩就做咩，有得去邊就去邊，呢個係我依家嘅決定。」大概是大時代下的香港少年，集體經歷過最無力的銳挫，選擇對眼前的機會和空間不再選擇，隨波逐流⋯⋯

「隨遇而安。」一旁的導演出言指正。看著兩位演員由《野火》（《香港電台》短劇，主演正是孫君陶和李珮怡，任俠亦有參與幕後）以來的成長，任俠讚賞二人有個性。強調演員最重要有個性，更不諱言好些主流演員堪比「扯線公仔」，「私生活都被管控，違論發表政見或者意見，但意見表達係人嘅一部分嘛，無可能有人會無立場㗎喎。」

「係對演員嘅蔑視。」任俠狠批現今的香港仍存在演員作為賣藝者，就不應該有自我的封建思想，舉例遠自荷里活，近自緬甸泰國，不少演員都會在閃光燈前舞台之上大抒己見，甚或二、三〇年代卓別靈無懼納粹德國封殺和美國政府關注，仍執意拍下人生第一部有聲電影《大獨裁者》以諷為刺，終誕生一套偉大電影，亦成就一名偉大演員，「從來都無偉大嘅演員無個性而成名。」

○ ○ ○

任俠的性格驅使他選擇留下。「總要有人拍香港電影㗎」，他並不覺得香港的前路只得一絕，笑言「《少年》都拍到有咩做唔到」，任俠仍然相信香港有出路，社會性電影仍有出路，自己的電影仕途也有出路。

固然當今的香港人人自危，風吹草動也會打草驚蛇，《少年》等同宣判任俠在香港主流電影工業間的死刑，他卻一身灑脫，「就算入到主流工業，唔俾我拍想拍嘅嘢又咪死。」形容是靈魂和機會的抉擇，若所謂的機會大概和創作無關時，任俠的選擇是忠於靈魂，「最緊要誠實。」

那天鄒家成（香港民主派初選大搜捕其中一名被告，曾一度獲釋）出乎意料地，能夠從高等法院步出一呼自由，拋下一話「壞嘅時代係好嘅作品嘅溫床」，言猶在耳，還能更壞的時代中，已有作品獲金馬肯定。任俠同意正正有諸多局限，數之不盡的外在困難，才逼得拍攝時要更推陳自我，多個場景如彌敦道的鬧市打鬥、葵盛的逐戶拍門、葵廣的隨機尋人等都索性真拍，也就成就一套誠實的好作品。他提起有次和其他導演朋友閒聊，席間有言「呢十年應該會誕生更加多我哋諗都無諗過嘅作品，大家會絞盡腦汁，用盡方法去創作。」

「創作一定會有自己出路。」中國九〇年代的禁片雖然

無緣銀幕，但仍然影響致遠。任俠認為即使香港今後全面封殺閹割社會性電影，但電影總有方法接觸到要接觸的觀眾。「最重要係創作嘅本質」，他甚至覺得在大環境的四方壓逼下，拋掉過去乘著經濟紅利冒起和合拍片包袱上街去，香港電影正邁向真正的新浪潮。

「其實主流電影工業係喺到慢性自殺，自絕於觀眾。」近年商業電影為求得到資金，自我審查已少不免，娛樂片無娛樂，文藝片無文藝，歸根究底就是無自由。「以前點解《國產零零柒》會咁好笑，因為有自由啊嘛，咩都講得，一百蚊收買啲公安又得、屈個盲嘅偷睇國家機密又得、李香琴個阿媽係李香蘭又得，依家香港邊有呢種活力啫。」當香港的觀眾認清主流電影再無意義，為拍而拍，取而代之的就會是獨立電影有無限可能。

所以我對香港電影呢
十年係樂觀㗎，
起碼充滿期待先，
哪怕對自己都係。

十年後是怎樣的一個想像？

任俠說會繼續是一名導演，「一定會繼續拍，即係如果未死就一定。」

雖然在可見的十年內政權不一定倒下，任俠也嘆香港正隨之倒退，「成個香港都經歷緊文化大倒退」，但他亦相信民間會因壓逼而變得生機勃勃，皆因文化的生長就如野草般，形容獅子山精神經過 2019 年又有變迭，「依家好多香港人都好認真去做好一件事，賣熱狗都賣得認真過人」，所以即使將來或會被圖圍找上門，為電影任俠也在所不惜。

「張作驥坐緊監都可以拍《鹹水雞的滋味》，一樣可以拎台北電影節最佳短片，係監禁唔到個創作靈魂喎，完全唔會困得住呢樣嘢，學杜琪峯話齋，你係得嘅點都會得，無嘢可以禁絕到你。」

十年後是怎樣的一個想像？

珮怡說覺得十年可能會過得很快，「好似抗爭完無耐，以為只係年幾時間，眨下眼已經坐咗喺度。」

「轉變得越多，時間就過得越快」，或者再眨眼，珮怡
自言悲觀的想像中，香港可能不再像香港，香港不再是
香港，是珠海東，是深圳南。她只寄望眼如何眨，世界
如何改變，自己十年後仍然初心不變，保持童真，「想
玩就玩，想細個就細個。」

十年後是怎樣的一個想像？

君陶說雖然對香港悲觀很正常，「但做人無啁一少少希
望，會唔知點生活落去。」

所以他希望。希望自己將來能有美麗老婆，安穩同棲；
希望自己做任何事仍有一團火，保持動力；希望自己還
有少少希望，引頸盼望。

「依家做好多嘢都搵緊個團火。」是拍《少年》時那團
火，是少年時那團火，是「我唔想大」的那團火。

May You
Stay Forever Young.

《少年》英文戲名的譯法，或多或少點出電影的背後思想。源起自戲中最經典一幕，「攬炒君」向天長嘆的一句「我唔想大」，味者眾會，聽者各領，而這句對白的源起，讓我們回到上一個大時代，《香港製造》。

「係影響我人生最重要嘅一部電影。」任俠指自己十五、六歲時第一次觀看電影，至今仍不時翻看，甚至電影復修版近年在烏甸尼影展上映，他亦不惜遠赴再賞。毫不憐惜對《香港製造》的各種讚嘆美言，任俠形容不僅是 masterpiece 的電影，也無形中營塑了他的價值觀。「我最憎啲大人一面話嚟教你，一面又嚟害你」，任俠說這句對白正是「我唔想大」的變調，異曲同工。

而僅以資 50 萬拍下這套經典的導演，是陳果，任俠的師傅。

「阿果成日都問我覺得《香港製造》留唔留得住，我成

《少年》這部電影的價值，交由
下一個大時代的香港人定奪。

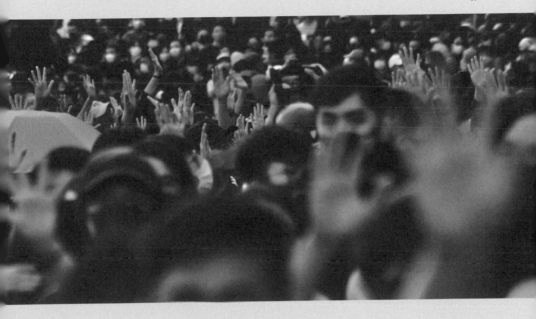

日都話『留得住，當然留得住，但你問我唔公允㗎。』」
「咁覺得《少年》留得住？」

「你問我唔公允㗎。呢啲應該交由觀眾去定奪。」

交由下一個大時代的香港人定奪。

<div align="right">（文章原刊於同文 Commons 網站）</div>

少年

Hey You Stay Forever Young

劇本

11 稿

（國語版）

20201201

編劇：任俠、陳力行

導演：任俠、林森

序場 1

時：不同時段
地：旺角不同夾公仔店／彌敦道天台
人：YY、子悅

　　　　手機拍攝 9:16 直播畫面
　　　　YY 笑著望著鏡頭

YY：Hello ！大家好，又是我公仔拯救者 YY，今日再次來到旺角
WaWaClaw 挑戰，一定要成功夾到我最想要的超夢夢！大家幫我加油
吧！

　　　　鏡頭一跳，YY 舉著超夢夢（Pokemon 角色）興奮不已

YY：終於讓我夾到啦！

　　　　場景轉至另一間夾公仔店

YY：今日在我家附近，希望可以拯救我最喜歡的蠟筆小新。

　　　　YY 把手機 pan 向旁邊，她身邊站著一名氣質相對硬朗的女生

YY：今日還有子悅一齊挑戰！看看現在直播有多少朋友在看。咦？又是
daniel1125 第一個進來！
子悅：（插嘴）Daniel 你想泡 YY 就出來單挑夾 Pokemon ！

　　　　屏幕裡彈出大量笑出眼淚的 emoji

《少年》劇本

YY 馬上用手遮著鏡頭

YY：喂！我們在直播啊！

　　鏡頭雖被遮著，仍傳來二人在鏡頭後的爽朗笑聲
　　場景轉至一棟大廈天台

子悅：看，這裡可以看到朗豪坊頂層！
YY：（畫外音）何子悅，過來啊！

　　子悅朝 YY 走去

子悅：喂，你不要太靠近邊緣，危險啊！
YY：你別這麼膽小啦！這裡可以看到整條彌敦道啊！好漂亮啊！
YY：（突然靠著天台的水泥圍欄向下大喊）喂！我叫何子悅啊！

　　子悅馬上拉住 YY，兩人一起蹲下大笑

子悅：你幹嘛？
YY：怕什麼？哈哈哈！

　　YY 和子悅一起笑著對著手機鏡頭

YY：如果大家想知道這裡的地址，就關注我們吧！

　　黑畫面
　　新聞：梁凌傑於金鐘太古廣場墮樓身亡

序場 2

時：**2019 年 6 月**
地：**各處**
人：**N/A**

（紀錄片畫面）大量警車和防暴警察佈防

字幕：2019 年 6 月，香港政府意圖強行通過修訂「引渡逃犯」條例，觸發由年輕人主導的「反送中」抗爭運動。

（攝影棚畫面：藍色）青年抗爭者與防暴警察對峙

字幕：多次大型示威及武力鎮壓後，政府對所有民間訴求完全漠視。

序場 3

時：**2019 年 6 月 16 日晚上**
地：**金鐘**
人：**YY**

字幕：六月中旬後，多名年輕人先後墮樓自殺，以死明志……

　　數以千計市民去到金鐘太古廣場外悼念梁凌傑，其中就有 YY，
她向梁義士獻上白花紙鶴，脫下口罩鞠躬，內心做了個決定

　　黑畫面

S1

時：**夜**
地：**中區警署內某房間**
人：**子悅、南、Louis、YY、其餘 8 名抗爭者、黑警（剪影）**

　　一間如中學教室般大的房間，房間裡坐著十二、三個人，因沒開
燈，只能透過從窗戶透進來的光看見他們不斷顫抖的剪影
室內的冷氣機如口吐霜寒的雪妖
溫度計顯示室內只有 18 度
YY 坐在被捕人士中間，看了看坐在旁邊的子悅，但子悅只是低
著頭不斷發抖
（Insert 攝影棚藍色畫面）YY 與子悅在抗爭現場的回憶片段：催
淚煙四起，子悅希望離開，YY 執意要留下

Louis：（發著抖，不斷往雙手哈熱氣）太他媽冷啦！

便衣警員打了 Louis 的頭一下，叫他別吵
房間瞬間回復安靜
突然，房門打開
一個戴警帽的人影站在門口向室內的人用命令口吻逐個名字喊
道：「林梓南、何子悅、呂士琪、黎家欣……」

S2

時：夜
地：中區警署外
人：被侵犯女生、楊律師、兩名社工、YY、南、Louis、
　　子悅父、子悅、Bell

【本場由 YY 視點出發】
YY 從警局走出來（字幕：7 月 23 號凌晨 1 點，中區警署外）
子悅緊隨在 YY 的後面
子悅和 YY 在警局外公園的有蓋空間看見一名樣貌年幼的女生蹲
在石柱邊哭喊

女生：他們搞我啊！他們侵犯我啊！

一名穿著西裝的律師和兩名社工圍在她身旁束手無策

女生：你們剛剛在哪啊？我在裡面的時候你們在哪啊？我肉隨砧板上的
時候你們在哪啊？

社工也忍不住流淚
　　旁觀的 YY 突然向前走向那名女生
　　子悅馬上抓住 YY 的手

子悅：喂，你想幹嘛？
YY：（回頭堅定地望著子悅）我想和她講一句話。

　　YY 鬆開子悅的手，走到女生面前蹲下，雙手搭著該女生的肩膀，
　　眼神堅定地一字一字說出

YY：做鬼都不要放過他們！

　　女生聽到這句馬上止住哭泣，望著 YY 點了點頭
　　YY 說罷拍了拍那名女生的肩膀
　　子悅見狀完全愣住，彷彿眼前是她完全不認識的 YY

　　一輛黑色私家車開到警署外路口，車窗打開，子悅的父親（45 歲）
　　對站在 YY 身邊的子悅以家長口吻大喊

子悅父：何子悅！

　　子悅對著父親露出戰兢的神情，然後又望著 YY

子悅：（對 YY）順路載你一程？

　　YY 探頭望了望子悅身後的黑色車
　　此時子悅父響了響號，不耐煩地催促子悅

YY：你走吧，我自己回去就行。

 子悅望著 YY，猶豫了一陣，然後點了點頭，轉身走向黑色車
 子悅開門上車，都未等子悅扣好安全帶，子悅父就馬上踩下油門
 並冷冷說道

子悅父：知不知道昨晚元朗發生了什麼事？
子悅：（望了望父親，低頭應了句）知道……
子悅父：你沒有給人打死算幸運，看你還敢不敢出來！

 子悅無法反駁，只能默不作聲看著汽車側鏡中不斷遠去變小的
 YY
 YY 獨自沿干諾道西往銅鑼灣方向走去，整條路只有她，隨著 YY
 越走越遠的身影，畫外音漸入

YY：我叫 YY，今年 18 歲，剛剛考完 DSE。我有一個在大陸工作的爸爸，
用他的說法叫「發展」；媽媽離婚後改嫁了去英國，說是去「找更好的
生活」。他們都不知道我 2019 年 7 月 21 號晚在上環被捕，那天晚上發
生了很多事……中聯辦國徽被塗污；防暴警察在上環開了 36 槍；白衣
人在元朗地鐵站無差別襲擊市民；還有，那晚大家開始叫「光復香港，
時代革命」。

片名：《少年》

少年

May You Stay Forever Young

字幕卡：家欣（18歲／和理非）；子悅（18歲／和理非）

S3

時：日
地：YY 家
人：YY

　　　　YY 坐在客廳的餐桌上寫著信，桌上放著三顆草莓軟糖

S4

時：日
地：葵盛西邨空中平台
人：YY、子悅

　　　　兩名約四、五歲的小童在平台處嬉戲
　　　　子悅和 YY 站在平台兒童遊樂區的嬉戲設施上

子悅：上次不是你說留久一點，我們就不會被拘捕……
YY：我只是想幫手……
子悅：你幫得了什麼？
YY：我不甘心……
子悅：香港是不會因為我們不甘心而改變的！
YY：那難道我們就什麼也不做？
子悅：（打斷 YY 的話）我爸爸説會找個律師幫我求情，然後就送我出

去讀書。

YY：去哪裡？

子悅：哪裡都無所謂，總之不會留在香港。

　　YY 默然
　　子悅頓了頓，從袋中拿出超夢夢公仔

子悅：生日快樂。

　　YY 知道這意味著什麼，眼眶漸紅，但也只能強忍著淚水，接過
　　子悅遞給她的公仔
　　把公仔交給 YY 後，子悅就頭也不回地離開
　　子悅身後的 YY 緊緊抓住手中的公仔早已淚眼朦朧

S5

時：日
地：**YY 家外走廊**
人：**YY**

　　YY 關上鐵閘獨自離家

S6

時：日
地：港島區
人：N/A

（紀錄片畫面）港島區已有過百萬市民在遊行示威
（Insert）手機在社交網絡輸入文字畫面：

我希望可以看到你們的勝利，但真的絕望透了
抱歉，請你們代我走下去
香港加油

S7

時：凌晨
地：南房間
人：南

南驚醒，但仍處於惡夢的餘悸中，床邊的電腦顯示現在時間是：
5am
南一番掙扎才終於起床，他走到鏡前檢查肩膀之前受的傷，然後
走進淋浴間

S8

時：日

地：**Bell** 家

人：**Bell**、**Bell** 母

 Bell 拿著咖啡從廚房出來，飯廳飯桌上擺著西式早餐和 Bell 的手提電腦

 客廳的電視上播放著關於 728 遮打遊行的新聞

 Bell 被新聞吸引，走到客廳沙發坐下專注看電視

S9

時：日

地：南家

人：南

 梳洗完的南在房間穿上黑衣，戴上黑色冰袖

 南把頭盔、眼罩放入背包，又轉身在工具箱中取出螺絲批、電鑽等工具放入背包中

 南背上背包出門，鏡頭拉後可見他住在一間不夠一百呎的單人劏房

 走到門口前阿南忘記了什麼，回頭

 （特寫）阿南拿起櫃子上放著的一排 Hi-Chew 草莓軟糖中的一條

S10

時：日
地：南家外走廊
人：南

　　　　阿南關上鐵閘，拿著電話打著信息走過一條只有一人身位又長又
　　　　窄的走廊，猶如住在監獄般
　　　　南拿著手機用 Whatsapp 語音留言

南：現在出門，遮打集合。

S11

時：日
地：Bell 家
人：Bell、Bell 母

Bell 母：（O.S.）不是叫你去買個大一點的行李箱嗎？

　　　　Bell 回頭回應正在她房間幫她收拾行李的母親

Bell：媽咪，我還有一個月才去，到時再算吧……
Bell 母：（被衣櫃門遮擋看不見樣貌）你現在去英國，不是去長洲啊！
很多東西要準備，到時再算就一定會有遺漏！

　　　　突然手機響起，是阿南打來

南：（O.S.）喂……我出門了。你真的要去？今天一定打！

Bell：就是上次我沒去，你就出事了，你去我就一定要去！

南：（O.S.，停頓了一陣）半個小時後到你樓下……

Bell：Okay……

　　　Bell 掛斷電話，回到餐桌注視著電腦屏幕裡的倫敦 KCL 大學網站，
　　　把電腦闔上

字幕卡：阿南（20 歲／勇武）；家寶（21 歲／後勤）

S12

時：日

地：地鐵／金鐘示威現場

人：**Bell**

　　　Bell 乘坐地鐵前往示威現場

　　　（紀錄片畫面）此刻的金鐘已經由和平示威變成了戰場

S13

時：日

地：遮打花園附近後巷

人：**Bell、中年男子、南、Louis、攬炒君、警察（聲音）**

【本場由 Bell 視點出發】
後巷中，Bell 向一名中年男子鞠躬道歉

中年男子：唉，這樣不行的。我不是反對你們，但你們現在正在做犯法的事情，這樣不行的！
Bell：我知道，不好意思，真的很對不起！
中年男子：我不是要你跟我道歉⋯⋯

　　　Bell 二話不說又鞠一躬

中年男子：算啦算啦⋯⋯小心啊！

　　　Bell 又深深一鞠躬
　　　中年人離開
　　　鏡頭跟隨 Bell 進入身後的後巷，見遠處南正在用錘把地上的一堆磚石敲碎，然後往一個紅白藍袋裡裝
　　　而 Louis 則打開了一罐白色油漆，往一些背心膠袋裡倒入油漆做顏料彈

Bell：好了沒有？

　　　這時後巷另一邊轉角處，穿 Hoodie 的攬炒君拿著手機走過來

攬炒君：現在金鐘的手足已經在撤退了⋯⋯
Louis：這麼快？

　　　突然 Bell 走進來的方向傳來一聲男聲喝罵

男聲：喂！你們在幹什麼？

　　眾人驚恐地傳聲音看過去

南：操，有狗（警察），走啊！
男聲：站著！不要走！

　　四人拔腿就跑，Louis 還想把敲碎的磚塊拿走，但紅白藍已裝了
　　太多磚塊，Louis 一時抽不起來，只能拖著走

南：不要啦，去到再挖過吧！

　　Louis 不捨，但望了望迫近的危機（不斷向演員推近的鏡頭），
　　也只好放棄，空手逃離

S14

時：日
地：遮打花園附近內街、暉哥七人車內
人：Bell、攬炒君、南、Louis、暉哥、暉妹

　　【本場由暉哥視點出發】
　　四人在彎曲的後巷奔走，直到跑上後巷盡頭的樓梯
　　一輛 7 人車已開著車門停在樓梯盡頭的路口
　　車窗打開，暉妹伸出頭來

暉妹；攬炒君，這邊！

　　　　四人上車

暉哥：人齊沒有？
攬炒君：齊！

　　　　駕駛座的暉哥馬上踩油門開車

南：暉哥！又讓你救一次！
暉哥：又是你們游擊孖寶啊？又説不上前線一陣子？一個星期就坐不住
了？
Bell：（忍不住）你們再被捕，我找誰也保不了你們！（説罷望著阿南）
南：現在不是逃脫了嗎？昨天在元朗也是全身而退！手足們打生打死，
明言「一個都不能少」，難道要我躲在家裡什麼也不做？

　　　　南與 Bell 的爭吵令車內氣氛變尷尬
　　　　突然，南的手機響起
　　　　南看見來電顯示，毫不猶豫馬上接聽

南：喂⋯⋯
YY：（O.S.）Hello⋯⋯阿南⋯⋯你記不記得我？
南：記得，YY⋯⋯

　　　　Bell 聽到，注視著南
　　　　南仍然聚精匯神聽著

YY：（O.S.）我打來是想謝謝你那晚的糖，謝謝，byebye（說完馬上收線）
南：喂！喂！

S15

時：**夜**
地：**中區警署外巴士站**
人：**Bell、南、YY、暉妹、暉哥**

　　【本場由阿 Bell 視點出發】
　　（回憶）YY 看著載著子悅的汽車遠去，然後走到對面的巴士站
　　此時暉妹和暉哥的七人車駛進巴士站
　　Louis、Bell 等幾位抗爭者陸續上車

Louis：噢，我的女神暉妹，每次只要可以見到你，就算受再多苦，我都不介意。

　　暉妹被 Louis 逗笑

暉哥：路易你這個死小子再亂說話撩我妹妹，下次就算你橫屍街頭我都不載你！

　　殿後的阿南望見在巴士站看站牌的 YY

南：（對車內眾人）不好意思，等一等我。

　　說罷南就從 7 人車跑向 YY

南：我們回觀塘，順不順路載你？

　　　　Louis 從 7 人車露出頭來偷望
　　　　而車內的 Bell 則一直隔著車窗注視著兩人

YY：不用了，我住葵芳，不順路，我已經打了給家人來接我。

　　　　阿南點了點頭

南：那⋯⋯不如⋯⋯留個 TG，回到家報聲平安？

　　　　南拿出手機
　　　　YY 想了想，點了點頭
　　　　Bell 看見 YY 在阿南的手機上留下聯絡方式，有點不是味兒
　　　　互留聯絡後，南從口袋裡拿出一排草莓軟糖塞到 YY 手裡

南：一個人等很悶。還有⋯⋯謝謝！
YY：謝謝？

　　　　南說罷就跑回暉哥的七人車上
　　　　只留下不解的 YY
　　　　南上車，七人車開出

Bell：你和那個女生認識？
南：（搖頭）她幫忙抬一個中槍手足（我們稱呼一起抗爭的同路人為「手足」）的時候被警察包圍，應該是第一次出來。
Bell：（遲疑了一陣）我今晚都是不回家，去你那裡⋯⋯

暉哥聽見從倒後鏡看著後座的兩人

南：哦，好啊。（雖不解但也不多問）

S16

時：日
地：暉哥七人車內
人：Bell、攬炒君、南、Louis、暉哥、暉妹

　　七人車停了在路邊
　　回到七人車廂中，暉妹看著手機，臉色凝重

暉妹：這是不是那天晚上那女生？

　　暉妹把手機舉到暉哥面前
　　手機裡是一張 IG 截圖，上傳了自殺教育大學女教師盧曉欣寫在
　　牆上叫香港人加油的遺言照片，並寫道：「我也是叫阿欣，等
　　我！」
　　暉哥臉色一沉

暉妹：我在「救命」group 看到……
攬炒君：我剛剛也在連登上看到，不過沒有上熱門……
暉哥：（轉頭望著南與 Louis）你們兩個和她一起被捕，知不知道她住
在哪裡？
南：（想了一陣）我記得她說住葵芳。
暉哥：葵芳，收到！（馬上啟動汽車）

Louis：（舉起手阻止暉哥）等一等！（望著阿南）我們去找這個女生，那遮打的手足怎麼辦？今日一定開戰！

Bell：你怎麼知道那個女生一定會自殺？你不過見過她一次。

南：（來回望了望 Louis 和 Bell）人命來的！如果我們明知道卻不去找她，又怎說齊上齊落？

　　　Louis 和 Bell 都無法反駁

暉哥：大家都有大家的道理，總之我們先去葵芳，形勢有半點變動，就算槍林彈雨我都載你們回遮打！Okay？

　　　Louis 看了看阿南，然後對著暉哥點了點頭

字幕卡：阿包（38 歲／社工）

S17
時：日

地：葵芳地鐵站天橋出口／葵涌廣場外某處停車位

人：Bell、阿南、Louis、包、俊 B、暉哥、暉妹

　　　【本場由包視點出發】
　　　（天橋 top shot）七人車來到葵涌廣場外
　　　YY 沿著天橋走向葵芳地鐵站
　　　此時一名拿著電話的女子與 YY 擦身而過

包：我到葵芳廣場了，你們的車停在哪裡？

　　　鏡頭跟隨阿包急步走近 7 人車
　　　女子走近七人車就徑直拉開車門

包：（也沒跟車內眾人打招呼，劈頭就說）那個女生失聯了多久？

　　　車內眾人面面相覷，但都不敢作聲，彷彿不肯定包的身分怕會洩
　　　露什麼
　　　包讀出眾人所想，舉起手機晃了晃

包：不用怕，我是 Telegram 那位鮑姑娘，叫我阿包就行。根據我翻看
chat history，那個女生已失聯了 4 個小時。通常意圖自殺的人會在 5 至
60 分鐘內行動，如果超過這段時間，下個關鍵時段是 8 小時，我們社工
group 暫時未收到任何區域有人自殺的消息，但入夜後是高危時間，現
在 4 點，也就是說我們只有 3 個小時左右。

　　　聽完包連珠炮發般的發言，大家仍是無法發出一言，彷彿需要時
　　　間消化
　　　包揮了揮手示意大家回神

包：喂！ Hello ？
南：那我們現在應該怎麼辦？
包：我們分頭行動，車主在葵芳兜圈，其餘人跟我去葵芳廣場找。

S18

時：日
地：葵涌廣場／葵芳一帶
人：Bell、阿南、Louis、包、暉妹、暉哥、攬炒君

　　暉妹與暉哥及攬炒君乘車搜索
　　阿南與 Bell 在葵涌廣場二樓走到中庭圍欄邊向上望去
　　而包和 Louis 則在頂層三樓向下搜索
　　可惜此時 YY 已乘坐地鐵離開了葵芳

S19

時：日
地：葵涌廣場
人：包、Louis

包：（接電話）喂，對。那些湯你倒出來就能喝，不用，那個是暖壺來的，不用加熱。下午和晚上的菜我都放在冰箱裡了。

　　此時包看了一眼等在一旁低頭看著手機的 Louis

包：爸，我要工作，不説了，記得按時吃藥！

S20

時：日

地：某處公園

人：YY

坐在公園盪鞦韆的 YY 看著手機不停打來的阿南來電

YY 把手機關掉，又拆了一顆草莓軟糖放入口中，看著遠處的陽光

YY 坐在公園的滑梯寫給英國的母親的遺書

S21

時：日

地：葵涌廣場內精品店

人：Bell、阿南、精品店女店主

女店主在玩手機

Bell 拿著手機上前

Bell：請問，你有沒有見過這個女生？

女店主：（打量了一下手機中的照片，搖搖頭）沒有⋯⋯

女店主：（再細看二人的裝束）你們準備去集會？

Bell：（望了望南）

南：（點了點頭）

Bell：這個女生可能會自殺，我們正在找她⋯⋯

女店主：（想了想，拿出手機）你們有沒有 TG，如果我見到她，馬上通知你們。

Bell 和南：（同時露出笑容）

S22

時：日
地：葵涌廣場內台式飲品店
人：南、Bell、子悅、等候的客人

> 包來到台式奶茶店
> 子悅是負責點單的兼職員工

包：（來到櫃台前）請問，你有沒有見過這個女生？

子悅：（露出驚訝神情）

包：（作為社工的包敏感地留意到子悅的神情）你認識她？我是社工。（包展示社工證）她中文名叫什麼名字？

子悅：（看了看包的社工證又打量了包一番，臉帶猶豫）……她叫黎家欣……我跟她都是讀李兆基中學。

包：那你知不知道她住在哪裡？

子悅：呃……我們不熟……她有什麼事啊？

> 正當包準備回答，後面卻傳來客人的催促

客人：喂？你們要聊多久？

包：（轉身向客人道歉）不好意思，不好意思。（遞上卡片，輕聲地說）這是我電話，如果你見到她，打給我好嗎？

包做了一個打電話的手勢給子悅
這時 Louis 從奶茶舖隔壁的店鋪走出來和包匯合
子悅注視著遠去的 Louis 和包，露出不安神情

S23

時：日
地：葵廣往恆景天橋分叉口
人：包、Louis、Bell、南

　　四人在往恆景的天橋分叉口前

包：你們去李兆基附近找，我們去附近的夾公仔店看看。
南：Okay ！

　　四人說完又再次分開

S24

時：日
地：李兆基中學門口
人：南、Bell

　　南與 Bell 來到李兆基中學門口，發現門鎖了，裡面一個人都沒有

字幕卡：路易（18 歲／勇武）；攪炒君（15 歲／哨兵）

S25

時：日
地：餐廳
人：Louis、Louis 父

 Louis 父一邊在餐廳的灶頭邊做著菜一邊教訓靠在一邊的兒子

父：我跟你說，你別再去找那幫豬朋狗友，否則我經濟封鎖你，到時候屎都沒得你吃！做中國人有什麼問題……
Louis：我說了很多次，不是中國人的問題，是這個政府……
父：（打斷）你做了多少年人？會賺錢沒有？
Louis：（一聽又是這些拜金論調，苦笑閉嘴）
父：共產黨有啥不好？做人最重要是會賺錢！政府也一樣！誰有錢就誰說了算，全中國 14 億人，少了你們算什麼，就好像如果有天你發財了，不認我做父親，我也沒你辦法。就算洗碗也是一門手藝，不像你那些朋友，只會搞事，什麼都不會……

 Louis 把握父親說教的機會，逃離餐廳

S26

時：日
地：餐廳外

人：**Louis**、**Louis 父**

Louis 匆匆離開餐廳

Louis 父追出來大喊（後景，焦點在 Louis 身上，由始至終都看不清 Louis 父的樣子）

Louis 父：喂，我問你去哪裡啊！

Louis：（頭也不回）補習啊！（加快腳步）

Louis 父：你不要又給我去搞事！走啊！走了就不要回來！

Louis 走下一條斜路，在村口轉彎處的暗角位置換上黑衣

S27

時：日

地：車上

人：**Louis**、**攬炒君**、**暉妹**、**暉哥**、**阿南**、**Bell**

暉妹：（望著 Louis）你們變大膽的！

Louis：（拍了拍心口）一日勇武，一世勇武！（深情望著暉妹）你沒聽過今生只嫁前線巴？

暉妹：（又被逗笑）

暉哥：你是不是又來？信不信我一腳踢你下車！

Louis：（有點臉紅耳赤）抱歉！抱歉！沒了你們，再被拘捕我肯定被告暴動！

攬炒君：你們認識？

暉哥：6 月 12 日那天載過他們兩個（指著正除口罩的 Louis 和南），之

後又重遇過幾次，是有點緣分！

　　　俊 B 也除下口罩
　　　暉哥從倒後鏡看著一臉稚氣的俊 B

暉哥：小朋友，你幾歲？這麼小就上前線？
俊 B：我 15 歲，不是小朋友啦！

S28

時：日
地：金鐘警察總部外
人：攬炒君

　　　金鐘警察總部外天橋，攬炒君站在天橋上

君：（對著電話留言）剛剛又有一輛警車出動了，現在下午兩點總共出動了三輛衝鋒車，四輛七人車。

S29

時：日
地：銅鑼灣
人：攬炒君

　　　攬炒君在銅鑼灣希慎大廈長扶手電梯往下

POV 看著外面銅鑼灣過百萬人撐著傘的遊行隊伍（紀錄片素材）

攬炒君 pov 穿梭在遊行隊伍中（紀錄片素材）
攬炒君撐著傘走在遊行隊伍中（借位反拍）
突然母親打來
攬炒君馬上解下口罩，接通電話

君：媽咪……
母：（O.S.）你在哪？
君：銅鑼灣……
母：你去遊行啊？
君：不是啊，我去恆仔家玩，他住銅鑼灣嘛！
母：那你去到恆仔家打給我！
俊：知道……

S30

時：日
地：郵局外
人：YY、老婦

　　YY 去到郵局把給母親的信寄出
　　離開時被一名老婦叫住

老婦：哎呀，妹妹，可不可以幫幫我？我有老花，郵箱上的字太小，我看不到。想問寄去英國的郵費是多少？
YY：4 塊 9 毛。

老婦：4 塊 9 毛？不是 3 塊 7 毛嗎？

YY：噢，已經改了很久了。（說罷，YY 臉上露出一絲愁緒）

S31

時：日

地：夾公仔店／冒險樂園

人：Louis、包

 Louis 和包來到冒險樂園尋找

 樂園內滿是來打發時間的老人家

包：（詢問工作人員）請問你有沒有見過這個女生？

工作人員：沒有。

Louis：（詢問一名大姐）麻煩你，想問你有沒有見過這位女生？

大姐：（搖頭）

包：（詢問一名正在玩錢幣機的老婦）請問你有見過這個女生嗎？

老婦：哎呀，長得真漂亮！你女兒？

包：（沒想過被如此反問，略頓）不是不是！

Louis：（詢問一名正在玩夾娃娃機的老漢）老伯，想問你有沒有見過這個女生？

老漢：沒有啊……

Louis：好的，謝謝。（邊說邊準備轉身離開）

老漢：（拉住 Louis）唉，年輕人，你可不可以教我怎麼夾？我想夾一個娃娃給我的孫女。

Louis：教你？（想了想）不如我幫你吧！

老漢：好啊好啊！

S32

時：日
地：往李兆基中學的山路樓梯
人：Bell、南

南與 Bell 沿山腰的樓梯向上走
因烈日當空，山路又高又斜，Bell 很快感到虛脫

Bell：喂，休息一下可以嗎……（邊說邊走到路旁的涼亭坐下取出水壺喝水，然後又把水壺遞給阿南）喝水！

南接過水壺喝了一口
此時 Bell 從袋子裡拿出便攜風扇吹了吹自己又吹了吹阿南

南 ：這樣吧，Bell 姐，你休息我繼續，你在這裡等我。
Bell：（明顯被此話刺激）林梓南！你什麼意思？
南：（攤開雙手）什麼意思？我叫你休息而已。
Bell：我是問你這是什麼意思？
南：你說累嘛！如果你不累那我們繼續找。
Bell：（嘆了口氣）Okay，我不想在這個時候和你吵，現在找人要緊。

Bell 繼續走上樓梯
南望著 Bell 的背影低頭嘆了口氣，做了個決定，然後快步跟上

S33

時：日
地：冒險樂園
人：Louis、包

　　兩人在冒險樂園稍作休息，包問起 Louis 的身世（整段以紀錄片拍法，由飾演 Louis 的抗爭者即興講述自己的真實經歷，包括家人對他去抗爭的看法。）

S34

時：日
地：七人車內
人：攬炒君、暉妹、暉哥

　　交通燈亮起紅燈，七人車停下
　　攬炒君打了個噴嚏

暉哥：是不是空調開太大？
攬炒君：（望著儀表板上插著的一小束白花）我有花粉敏感……
暉哥：（望了望暉妹）先把花收起來。
攬炒君：我很少見人在車裡放真花……
暉妹：這蘭花是我媽媽生前最喜歡的花……（說邊把蘭花抽出來用紙巾包好放入手袋中）

兄妹二人對望，彷彿那束蘭花打開了回憶的門
此時車內的靜默讓攬炒君感到有點尷尬

暉妹：（望著暉哥）這次我們會來得及嗎？

此時紅燈轉綠

暉哥：（點頭）一定來得及！（踩下油門，七人車起動）

S35

時：日
地：暉妹家
人：暉哥、暉妹

家中客廳當眼處的母親遺照，暉妹拿著一個插著白蘭花的花瓶入
鏡，把蘭花放在母親遺照前，然後合掌閉眼一拜
其後暉哥入鏡，為母親上香
裝完香後暉哥坐到餐桌上，暉妹為他遞上一碗白粥，暉哥遞給暉
妹一張五百元

暉哥：昨天看到你畫畫的筆全部開叉了，去買些新的吧。
暉妹：（接過五百元）謝謝哥哥！今天車裡記住多放些水。
暉哥：昨天買了一箱了，他們全部都好像是駱駝轉世！

S36

時：日
地：YY 家
人：YY

　　（倒敘）YY 房間，YY 拿著電話把一條語音信息刪除，然後又舉到嘴邊錄新的語音

YY：子悅，你可不可以回覆我？

　　說完 YY 走到窗邊，看見一個塑料袋在隨風飄蕩緩緩墜落

S37

時：日
地：茶餐廳
人：南、Bell、包、Louis、攬炒君、暉妹、暉哥、騎士、清潔工、茶客

　　（從茶餐廳外向裡面拍攝）茶餐廳內搜救小隊眾人都低頭狼吞虎嚥著，沒有交談
坐阿南旁邊的 Bell 不放心地看著他

Bell：給點麵你好不好？
南：（搖了搖頭）

　　阿包在茶餐廳門外抽煙，突然，暉哥正拿著手機走出茶餐廳勞氣

地大喊

暉哥：你是不是聽不懂人話？說了我今天有事，是嫌錢腥啊！怎麼樣？我有病？你才有病啊！

　　暉哥掛掉電話，望見正在抽煙的包盯著他

包：很難得見到你這種香港人，嫌錢腥又和妹妹一起出來，但你們長得不像。
暉哥：妹妹？她是我女友……

　　包嚇得被煙嗆到，咳嗽起來

暉哥：開個玩笑，我們是兄妹，親生的！

　　包這才放心地長呼了口煙，笑了起來

包：別介意我多問一句，為什麼你們兄妹會一起出來找人？
暉哥：（低頭想了想）我媽是跳樓死的，抑鬱症，如果我們不是一個顧著賺錢，一個顧著補習，可以早點回家，事情應該就不會發生……

　　暉哥說罷就轉身走回茶餐廳
　　阿包沒想過會得到這樣的答案，只能呆在原地看著暉哥的背影

　　暉哥坐回暉妹身旁
　　此時一名侍應在暉妹面前放下一碗麵

侍應：餐蛋麵！

暉妹：（推到哥哥面前）幫你叫了不要蔥，快點吃完我們儘快出發。

暉哥：（一把抱著暉妹不斷地摸她的頭）你真是我的好妹妹。

暉妹：（推開暉哥）噁心！

Louis：（望著二人一臉羨慕）如果我也有個這麼好的哥哥就好啦⋯⋯

暉哥：省省吧你。

阿包：（坐回攬炒君身旁）你有多少兄弟姊妹？

Louis：沒有，只有我一個，除了那個藍絲 爸爸，整天說暴徒阻礙他賺錢！

攬炒君：（插嘴）你慘得過我？我爸爸媽媽都是狗。

阿包：狗？

攬炒君：（大大聲）黑警啊！

包：那他們知不知道你出來？

攬炒君：當然不知道啦！我騙他們去同學家打電動，有時太晚就說在同學家過夜⋯⋯我現在真的不想回狗窩裡！

暉妹：你出來發夢（抗爭）不怕撞到你爸媽嗎？

攬炒君：最好啦！他們打死我更好！黑警死全家！

> 攬炒君的音量惹得整個茶餐廳的人都望著他
> 包趕忙拍拍攬炒君平定他的情緒

攬炒君：我沒事啊！（畫外音 fade in 一聲吶喊：「黑社會！」）

S38

時：夜
地：黃大仙警察宿舍
人：攬炒君、母親

（插敘）攬炒君在房間偷偷打開窗簾觀察下面用雷射筆照射警察宿舍的憤怒人群（窗外黃大仙雷射筆人群，紀錄片素材）

沒有開燈的房間瞬間遍佈藍綠雷射筆光

母親在房間外大喊

母：（O.S.）快把窗簾拉上！如果給下面那些暴徒看到你的樣子，會曝光我們全家的！

攬炒君：哦……

　　攬炒君不情願地慢慢拉上窗簾，然後打開床頭燈

母：（O.S.）不要開燈啊！下面那些人瘋了！看到我們家有人一定照足全晚，爸爸就全晚都不用下班！

攬炒君：哦……（說罷把床頭燈關上）

　　黑暗中，攬炒君坐在床上低頭陷入沉思

S39

時：日

地：茶餐廳

人：南、Bell、包、Louis、攬炒君、暉妹、暉哥、騎士、清潔工、茶客、水吧師傅

　　（回到茶餐廳現實）電視新聞正在播放警務處長的訪問，說使用激烈抗爭多為年輕人

清潔工：這些收了美國錢的死小孩亂中亂港，全部死光就對啦！一個都不值得可憐！

水吧師傅：（附和）對啦！叫習近平開坦克車把他們全部壓死就對了！

南：（狠狠掉下筷子，大聲）現在誰收錢呀？收什麼錢呀？

Bell：（按住他）

阿姐：一個三千塊，全世界都知道！

　　　　南發作，站了起身，但就在此時，一個身形頗為魁然的男子背面入鏡

男子：（大聲）收三千塊讓人打爆頭打爆眼？被告暴動罪要坐十年牢！你願意嗎？

　　　　男子原來是個拿著電單車頭盔的摩托騎士
　　　　男子氣勢鎮住了茶餐廳裡所有人，茶客們都被嚇窒

茶客：要是我就把他們全部抓起來！

摩托騎士：（環視茶餐廳）誰要抓人？站起來！先把我抓了！

　　　　茶客立刻噤聲，餐廳裡除了櫃面，只有南是站起來的，南呆了呆，立刻坐下
　　　　摩托騎士看見南，向著他走過去，眾人都有點害怕

摩托騎士：（看了看兩張桌上的人，認定沒搞錯）誰是攬炒君？

攬炒君：（戰戰兢兢舉起手）

摩托騎士：（走往攬炒君，伸手與他握手，斯文地說）嘩！後生可畏。我是月夜騎士月野兔。

《少年》劇本

聽到這個網名，Louis 忍不住笑了出來
摩托騎士不滿地望向 Louis

摩托騎士：好笑嗎？
Louis：不好意思，不好意思……
摩托騎士：（望回攬炒君，恢復斯文語氣）現在各區地鐵站都已經有「救命」group 的戰友和市民分散找 YY。我在附近繞了好幾圈，剛剛收到一個戰友的消息，說那個女生可能住葵盛西，我剛好來到附近，所以進來通知大家，外圍有我們，不要重疊人手，你們去葵盛西，okay？
包：收到！

其他人紛紛點頭
阿南站起來對摩托騎士伸出手

南：謝謝！
摩托騎士：（和阿南握手，然後看了眾人一 round，握拳）保持聯絡，加油！

騎士說完即轉身帶上頭盔，瀟灑揚長離開茶餐廳

S40

時：日
地：香港各區
人：自發組成民間搜救隊的普通市民

各區市民尋找 YY 的蒙太奇：有開車找、徒步找；有年青人，也

有白髮蒼蒼的老人……

S41

時：日
地：旺角某大廈
人：YY

 YY 在某大廈樓層向下看發呆，過了一陣，她拿出一顆波子往下丟去
YY 看著波子的下墜軌跡，心生猶豫

S42

時：日
地：葵盛藍色樓梯
人：南、Bell

 南拿著電話急步走在前

南：等？她不在那裡就繼續找啊！等有用嗎？
Bell：（在後跟著他）林梓南……
南：你跟社工講李兆基沒有人，我會繼續在附近找，就這樣！（掛斷電話）
Bell：林梓南……
南：（回頭，一臉不耐煩）又怎樣？
Bell：我們不如不要亂走……

南：我說了你想休息就留下等我！

Bell：（舉起手掌阻止南說下去）你到底知不知到自己要走去哪？

南：（左右望了望，一時也說不出應該往哪邊走）

Bell：（舉手指著前方）那邊有個平台，應該可以有開闊視野，不如我們上去看看。

南向 Bell 所指的方向望去，果真有個視線開闊的平台

S43

時：日

地：葵盛邨內高位

人：南、Bell

平台上視野的確比較開闊，二人分開在兩角瞭望（鏡頭由 Bell 的一角搖向南那邊）

南：Bell 姐！

Bell：（看向南）

南：（指著遠方）

Bell：（走到南身旁）

S44

時：日

地：旺角某蛋糕店

人：YY、店員

　　　YY 在一個蛋糕店挑選了一個小紙杯蛋糕
　　　結帳時，YY 靦腆地問店員

YY：不好意思，請問可以給我一枝蠟燭嗎？

S45

時：日
地：大廈大堂外
人：南、Bell、保安

　　　跑得氣喘的南先到大廈，對著保安亭內的保安大喊

南：大哥，上面好像有人跳樓啊！

　　　Bell 從後跟上

保安：胡說！
Bell：我們不是在開玩笑。
保安：天台的門上了鎖，除了我們沒有人能上去，你們不要再胡說！
南：你上去看一下可以嗎？人命來的！
保安：我說沒有就沒有！
Bell：那你讓我們上去看一下可不可以？
保安：我求求你們這些年輕人不要搞這麼多事！我只是打工糊口，家裡有老有嫩等我養的！

南不顧保安想衝入大廈，保安馬上出來頂住，南激動得一把扯起
他衫領

南：走開！
保安：你幹什麼？我報警！
南：報啊！
Bell：（馬上扯住阿南）不要衝動！

突然保安腰間的講機傳來通話

保安 B：（V.O.）喂，那個大陸婆又上了天台晾衫，誰最後巡樓？為什麼
天台門又沒有鎖？快點叫人讓她下來不要再上去！
南：（鬆開手）sorry……

S46

時：日
地：後樓梯
人：子悅

子悅坐在後樓梯，拿著包的社工卡片，猶豫著應否給包打電話，
猶豫了一陣把卡片握皺，彷彿下定決心不理了

S47

時：日
地：葵盛西屋邨範圍
人：南、Bell、包、Louis、攬炒君、暉妹、暉哥

 房屋事務處平台，南、包向平台下面正在從 6 座樓層出來的攬炒
君和 Louis 揮手

南：有沒有？
兩人：（攤開雙手搖頭）
包：先上來集合……

 南轉身看著眼前的公屋樓群茫無頭緒

南：（回頭看向包）這樣逐座搜尋不是辦法……
阿包：這裡有超過 10 座大樓，三天都找不完……

 Bell 在另一邊的西餅店買飲料，結帳時一名穿著茶餐廳制服的外
賣青年拿著一個外賣籃子走入餅店

外賣青年：（拿著手機）漏了杯咖啡？我還要送去 5 座，我不會下去拿，
你叫阿傑送上來！我今天 10 座全送了一次，是不是想走斷我的腳！（掛
掉）

 外賣仔到雪櫃取飲品
 Bell 趨前，對外賣青年舉起手機調出 YY 的照片

Bell：不好意思，我想問，你有沒有送過外賣給這個女生？

外賣青年：（面帶疑惑地打量着 Bell）

Bell：求求你，我真的有要事找她。

外賣青年：（轉身看 Bell 的手機）有點印象，她很常叫外賣！好像住在 4 座⋯⋯

Bell：（興奮）那你記不記得她住在哪個單位？

外賣青年：怎麼記得啊？這裡這麼大！不過肯定是住第 4 座！

Bell：謝謝！（轉身跑出餅店）

店員：（O.S.）喂，你的飲料啊！

Bell：（跑出店外向著對面平台的南與包大叫）喂！她住在 4 座啊！

　　　對面平台的南與包望過來

S48

時：日

地：**葵盛西邨 4 座**

人：**南、Bell、包、Louis、攬炒君、暉妹、暉哥**

　　　七人團隊沿著斜坡跑上葵盛西邨 4 座

　　　高角度，七人再次兵分三路

包：（V.O.）照舊分三組，電聯！

　　　蒙太奇：

　　　Bell 和南趁一名街坊出鐵閘，馬上把握機會拉著鐵閘進入樓層

　　　Louis 和俊 B 在平台上大聲呼喊

Louis、攬炒君：YY！黎家欣！YY！

　　　　包下樓梯，剛好和在走廊行出來的俊 B 和 Louis 相遇

包：有沒有？
二人：（搖頭）
包：好，那繼續向下找！

　　　　說罷，三人就一起向樓下跑去
　　　　暉哥則和暉妹在平台的商戶用 YY 的照片不斷問人搜索

　　　　公屋走廊，南與 Bell，南一直憂心地看著樓宇外

Bell：（一邊講電話，但一直注視著南）我們這邊沒有，好，十分鐘後平台集合。（掛掉）
南：走吧。
Bell：（拉著南的手）我們談一談好嗎？
南：（回頭望著 Bell）
Bell：超哥的工程你跟的怎樣？
南：（頓了頓）我沒有做了……
Bell：（愕然）沒做？
南：我沒辦法一心二用，我想專心抗爭……
Bell：抗爭都要吃飯！那之前講好一起存錢，等我在英國回來就一起住，還算不算數？
南：其實香港明天會變成怎樣沒有人知道，你既然這麼難得可以 exchange 去英國，去了有機會就留在那裡不要回來啦！
Bell：我是問我們的約定還算不算數？
南：師姐，你讀中大，而我是一個連大學都考不到的裝修學徒啊！香港

爛掉啦，沒有東西沒有人值得你留戀，只有我們這種沒錢沒前途的 non stake holder 才要留在這裡出生入死，你明不明白啊？我們根本就是兩個世界的人！（説罷就轉身離開）

Bell 無力反駁，只能氣憤又無奈地望著南離開的背影
由 Bell 的情緒緊接形勢落後被水炮車驅散的示威者（紀錄片畫面）

S49

時：日
地：葵盛西邨
人：Louis、攬炒君

兩名少年在屋邨天台的簷篷下躲一場突然的驟雨

Louis：為什麼會選擇出來？
攬炒君：（頓了頓，看似不想回答）雨好大……那……你呢？
Louis：因為阿南！
攬炒君：哇，你真的把阿南當大哥！
Louis：親過親大哥！我説了為什麼要出來，輪到你了吧？
攬炒君：（看著稀里嘩啦的雨）2014 年那時候（雨傘運動），我的爸爸是其中一個放催淚彈的警察，當時我媽責備他怎麼可以這樣對待年輕人！可是到了現在，我媽媽竟然支持我的爸爸打我們。是不是人大了就會變？如果是這樣，我不想長大。
Louis：話説只是知道你叫攬炒君，其實你真名叫什麼？
攬炒君：幹什麼？想曝光我全家？
Louis：英文名總有吧？

攬炒君：俊 B……

Louis：俊 B？男人老狗叫俊 B，為什麼不叫何 B（小孩陰莖）？

攬炒君：操你的！

Louis：操回你的！

　　　　兩個少年相視一笑，然後一同看向雨下不停的天空

攬炒君：不知道還要下多久？

S50

時：日
地：旺角
人：YY、青年

　　　　一名參與搜索的青年在旺角東鐵站與 YY 擦肩而過
　　　　當他試圖追上 YY 時，YY 已消失在轉角人來人往的花園街

S51

時：日
地：旺角 WaWa Planet
人：YY

　　　　YY 來到旺角最大的夾娃娃店 WaWa Planet

S52

時：日
地：商場後樓梯
人：子悅

 子悅坐在後樓梯中看著左手的社工卡片和右手的手機躊躇著
良久，子悅在電話中輸入信息

S53

時：日
地：葵盛西邨
人：南、Bell、包、Louis、攬炒君、暉妹、暉哥

 4座另一邊，眾人再度分開三組在4樓和5樓逐家逐戶拍門，遇
無人應門的，就大喊 YY 名字，或直接透過沒有關上木門的鐵閘
或氣窗查看
 突然，包舉起電話大喊

包：我剛剛收到 Whatsapp，說 YY 是住 1 座，1632！

S54

時：日
地：葵盛西邨

人：南、Bell、包、Louis、攬炒君、暉妹、暉哥

> 16 樓數字搖過去，走廊中間，眾人望著，攬炒君騎 Louis 膊馬想從氣窗望入去

Louis：怎樣？

攬炒君：看不到……

> 攬炒君從 Louis 的膊頭下來
> 眾人望著阿包，希望她做決定

阿包：YY 有可能出去了，也有可能故意不開門給我們……

> 南低頭想了想，半跪下解開背包，然後從背包裡把工具腰帶拿出來

Bell：（捉著南的手）你幹嘛？

包：你不會是想撬門吧？

南：不撬門還有什麼辦法？

包：我們是不是可以冷靜一點不要衝動？

暉哥：是啊！不要衝動啊！

暉妹：但如果 YY 在裡面已經……來不及怎麼辦？

暉哥：（想了想）你還是趕快撬吧！

包：喂！

Bell：與其我們在這裡爭論，不如趕快行動。大家分頭把風吧！

包：（低頭考慮了一陣）好吧……只能見步行步了！

> 暉哥、暉妹由走廊盡頭探頭望

鏡頭拉後，（越過）Louis（背對）站在半跪著的阿南身邊擋著他，
Louis 向後望
Bell 站在南的另一邊擋著，Bell 向右方的電梯間望
包站在走廊盡頭向 Bell 打了個「Okay」手勢
突然，站在電梯對面的攬炒君發現電梯正向上升，緊張地提醒走
廊裡的人

攬炒君：（靠近走廊盡頭，手掌放在嘴邊傳聲，盡量細聲）喂，有電梯
正在上來，快點！

南：（望了望攬炒君那邊，又繼續專注撬閘）
Bell：（略略走近包）到 14 樓提醒我們！
包：（望向攬炒君）
攬炒君：（點點頭，然後緊張地望著電梯門上的數字）

　　　數字跳動到 12 樓

阿南：（撬開鐵閘，望了望阿 Bell，然後拿出一套萬用鑰匙開木門）
攬炒君：（開始冒汗）

　　　數字跳動到 14 樓

攬炒君：（跑到走廊盡頭）14 樓啦！

　　　數字跳動到 16 樓
　　　電梯門打開，一名女保安上來，然後轉入走廊，這時整條走廊已
　　　空空如也，南等人已進入 YY 家

S55

時：日
地：葵盛西邨 YY 家
人：南、Bell、包、Louis、攬炒君、暉妹、暉哥

　　YY 家，眾人貼在門邊，攬炒君用防盜眼看著門外用對講機說話
　　的保安經過

攬炒君：（轉身鬆了口氣）走了⋯⋯

　　南轉身一馬當先，見到房間就進入
　　Bell 進入第二間房
　　暉妹和暉仔進入第三間房
　　鏡頭跟著阿包去到廁所查看，無人，回頭
　　Louis 在 YY 房門外的書桌邊拿著一封信

Louis：喂，有封信！不知道是不是遺書？
眾人：（馬上來到 Louis 身邊）
Louis：（準備開信）
南：（抓住 Louis 的肩膀）信不是給你的，不要亂開！
Louis：信裡面可能會講她去了哪裡！
兩人：（望向阿包）
阿包：（取過 Louis 手上的信，底面看了看）雖然信是給她家人的，但
這可能是我們唯一的線索。
南：看她給家人的遺書，不是太對吧⋯⋯
阿包：如果是遺書，就更不可以浪費時間考慮。

南頓時語塞

阿包把信打開，讀了一陣，臉色凝重

Louis：怎樣？寫了什麼？

阿包：（想把信遞給阿南）

Louis：（捷足把信搶了過去）爸爸，很久沒有和你一起吃頓飯、聊聊天了，這個家真的很孤獨，我真的很討厭每天回來只有自己一個。我有時候會想起你以前睡覺打鼾聲很吵，又整天洗完澡不穿衣服，噁心死了。但現在想起好像又變得可愛，很想念每天有你在的家，很想你。這麼肉麻的東西我平時真的講不出口⋯⋯（語速變慢）但最後一次就算吧。你記得要好好照顧自己！多吃、多睡⋯⋯

讀到這裡 Louis 沒法讀完整封信，抬頭望著阿南

攬炒君：這是什麼意思？

南：（接過信）永別，家欣⋯⋯

眾人臉色一沉

暉妹突然緊張地衝入 YY 房（鏡頭此時第一次進入 YY 房），YY 的床上和櫃裡都放滿公仔

暉妹亂搜 YY 床上的公仔

暉哥衝進房間

暉哥：你幹嘛！

暉妹：沒時間啦！（搜完公仔，又坐到床邊打開 YY 的床頭櫃，邊找邊低頭自言自語）來不及了，我們又晚了⋯⋯

暉哥：（一把抱著暉妹）妳冷靜點，沒事，我答應你，這次一定趕得及！一定找得到！

客廳，南把遺書遞到 Bell 面前
Bell 迴避南的眼神，低頭不作聲

（回憶）
【本場由阿南視點出發】
7 月 23 晚，同樣剛被釋放的阿南在中區警署外一直望著蹲下對
被性侵女生說「做鬼也不要放過他們」的 YY
突然他身後的阿 Bell 拍了拍他的後背，南轉身，Bell 遞上一部備
用手機

Bell：充滿電啦。楊律師有些話要跟大家講。

南從鐵欄下來接過手機，跟 Bell 走到一位被約十名穿黑衣被捕者
圍著的律師身旁

楊律師：現在可能告你們非法集結，不過未起訴即未定罪，政府已經瘋
了，不會放過任何證據去起訴你們。所以，大家要小心一點，近期內都
不要再出來了。

南聽到露出失望神情，走到一旁的鐵欄處
律師說完，Bell 走到他身邊

Bell：Dominic，謝謝你。
楊律師：客氣。這是我的本分，不過你真的要看好你男朋友，我看他的
樣子會忍不住出來。

Louis：（走到南身旁）我們是不是已經完蛋了？
南：（回頭望了望身後的 Bell 與楊律師，對著 Louis 做了個「噓」的手勢）

Bell：（擔心地望著南）

　　　　（回到現實）Bell 入 YY 房
　　　　Bell 在門口看見暉哥緊抱著暉妹坐在床上
　　　　暈妹埋頭在暉哥的肩膀上啜泣著
　　　　Bell 低頭想了想，進入環視房間
　　　　Bell 望向打開了的床頭櫃，彷彿發現了什麼，蹲下看
　　　　櫃裡放著數條南平常在吃的 Hi-Chew 軟糖

S56

時：日
地：旺角 **Wawa Planet**
人：**YY**

　　　　YY 在 Wawa Planet 夾公仔，意外夾到 Pepe，覺得是死前最後安慰

S57

時：日
地：葵盛西邨 **YY** 家
人：南、**Bell**、包、**Louis**、攬炒君、暈妹、暉哥

　　　　【本場由阿南視點出發】
　　　　茶几上放著幾個喝完的汽水罐
　　　　眾人仍在 YY 家中靜候，阿南不耐煩地左右踱步，Bell 站在他對

面狐疑地望著他，大家都沒有說話，氣氛凝重

Louis：（看了看手機，抬頭）我們要等到什麼時候？

南：多等一陣子啦！

Louis：（Louis 望著阿南）遮打要人啊！

南：（語塞）

阿包：Louis，起碼你的手足是一幫人，YY 現在只有她自己一個。

Louis：（低頭想了想，再抬頭望著阿包）我不是覺得 YY 不重要，我只是不想留在這裡什麼都不做！

南：起碼等月夜騎士回覆吧？

Louis：（站起來與阿南對視）為什麼 YY 對你來說好像比所有手足都重要？

　　　阿南明顯被問倒了
　　　攬炒君突然拿著手機站了起來

攬炒君：（把手機屏幕轉向大家）YY 剛剛上傳了一張夾到公仔的 Selfie ！

　　　眾人馬上圍著攬炒君，照片中只見 YY 的手舉著一隻 Pepe 公仔，
　　　右上角可見到公仔機印著粉紅色「Wawa Planet」logo

S58

時：日

地：葵芳廣場奶茶店

人：子悅、經理、顧客 10 人

人氣旺盛的奶茶店

子悅明顯工作得心不在焉，一邊接單還一邊看手機

客人：行了嗎？

子悅：不好意思，你剛剛說少冰還是少糖？

客人：我講了兩次啦，少冰半糖！

子悅：不好意思，馬上弄給你。

子悅轉身至工作區調配奶茶，電話響起，子悅馬上查看，卻看見是 YY 更新了 IG 的通知

子悅馬上放下手中工作，走到經理跟前

子悅：唔好意思，經理，我想請半日假。（邊說已經邊脫下圍裙遞到經理手中）

未等經理回應，子悅連制服都未換就已經跑出了奶茶店

S59

時：日

地：旺角 **WAWA Planet**

人：南、**Bell**、包、**Louis**、攬炒君、暉妹、暉哥

（Top shot）七人來到 Wawa Planet

店員舉起手機看 YY 的照片，七人站在他對面

店主：那個女生走了已將近一個小時！

（航拍）旺角彌敦道與亞皆老街十字路口，人流如螻蟻般流動著
（Fade out）

S60

時：日
地：旺角 Wawa Planet 外
人：南、Bell、包、Louis、攬炒君、暉妹、暉哥

【本場由阿南視點出發】
7 人走出 Wawa Planet，一時也盲無方向
攬炒君不停看著手機收取信息
Louis 在看抗爭直播
南焦慮地在他旁邊左右踱步

南：攬炒君，月夜騎士有沒有消息？

攬炒君抬頭，看著南搖了搖頭
Louis 一臉怒氣地盯著南
南接觸到 Louis 的眼神，馬上轉身回避
Bell 看著焦躁的南，但也沒有辦法
南此時發現對面馬路，有三名可疑的男子在注視著他們
南走到正在發信息的包身邊

南：我們不如在附近兜一兜？
Louis：又兜圈？現在遮打要人啊？我們還要去哪裡兜？
南：（往後看了看那三名可疑男子，然後一把拉住 Louis）邊走邊講吧！

包：（想了想）喂，大家，我們沿彌敦道兜一兜……（邊說邊出鏡）

　　對面馬路三名男子馬上跟上

S61

時：日
地：旺角 Wawa Planet 外
人：南、Bell、包、Louis、攬炒君、暉妹、暉哥、3 名黑警

　　【本場由 Louis 視點出發】
　　紅燈轉綠
　　阿南等人過馬路
　　Louis 卻沒過，看著去到安全島的眾人

Louis：（大喊）夠啦！

　　眾人停下回頭看著 Louis

Louis：（隔著馬路大喊）天都快黑喇！還要找到什麼時候？現在根本不是在找人，只是在亂走！

　　阿南想過去和 Louis 理論
　　綠燈轉紅
　　南被車流阻隔

南：（隔著馬路大喊）要不我們再分頭找！

Louis：（大喊）又分？有用嗎？現在手足們正在去中聯辦喇！

　　　　南趁車流減少時跑到 Louis 面前

南：人命來的！
Louis：手足們就不是人命嗎？
南：操！又去中聯辦，上次都衝擊過，沒有用的！
Louis：操！我們到今天才知道那個女生的中文名，你這麼緊張都不過是想泡她！
南：（指著 Louis）你有種再講一次！
Louis：（撥開南的手）我説你想泡她啊！

　　　　南一氣之下把 Louis 推倒在地
　　　　Louis 爬起來

Louis：我操你媽！為了條妞打我！

　　　　兩人扭打在一團
　　　　南明顯佔上風，把 Louis 壓在身下，對他的頭揮出一拳
　　　　馬路對面的人跑過來
　　　　Bell 把南拉開

Bell：你幹嘛？瘋了嗎？
包：（查看地上的 Louis）有沒有事？給我看一下……
Louis：（把阿包的手撥開，但眼角瘀黑了）我沒事！

　　　　三名便衣突然出現
　　　　兩名擋在南和 Bell 身前

第三名指著阿包和地上的 Louis

便衣 A：警察！全部站好！
便衣 C：起來！
包：（扶起 Louis，抽出胸前的社工證）阿 Sir，我是社工，這些小朋友是我負責的，有點爭執，已經解決！

攬炒君趁機躲進了旁觀的人群中

便衣 B：我不管你是誰！我現在懷疑你們非法集結和鬥毆！全部跟我們去那邊！
包：阿 Sir，你的委任證呢？
便衣 B：過去那邊就給你們看，走啊！

眾人只能無奈地被三名便衣警察押走

S62

時：日
地：天台
人：YY

YY 上到一個天台，推開鐵門，四周視察了一遍
YY 來到天台圍欄旁，伸頭看下面繁華的旺角街道
街道上的人猶如一顆顆黑點

S63

時：日
地：旺角某後巷
人：**Bell、阿南、Louis、包、攬炒君、暉哥、暉妹、黑警 A、B、C**

攬炒君的 pov 偷望
七人在後巷靠牆一字排開
黑警 C 交叉雙手，沉著氣站在眾人身後，冷靜地望著黑警 A
黑警 A 正在搜 Louis 的背囊

黑警 A：哇，又頭盔又眼罩，打仗啊？死蟑螂！

站在 Louis 身旁的南緊握拳頭眼帶怒火回頭望向黑警 A
黑警 B 馬上湊到南身旁一把抓住他的頭髮

黑警 B：拳頭抓這麼緊，想動手啊？

在後巷外的攬抄君看得拳頭抓緊，蹲下，從背包中拿出一把彈弓

黑警 B：（走到暉妹身旁）
暉妹：（面壁卻不自覺顫抖）
黑警 B：（舉起警棍碰了碰暉妹的胸部旁，小聲在暉妹耳邊說）怕啊？
怕又出來？死蟑螂！
暉哥：（見狀馬上轉向黑警 B）你幹什麼？
黑警 A：（一把按著暉哥）關你什麼事啊？
包：阿 sir，她是女生，你不可以碰她，要找個女警才可以搜她。
黑警 B：（舉起警棍）你哪一隻眼看到我的手碰到她？

此時黑警 C 緩緩地走到包身前阻隔黑警 B 的惡行，湊近包耳邊面不改容地冷冷道

黑警C：臭雞婆，阿 sir 做事不用你教。信不信我在這裡把你殺了都可以！

包：（對黑警 C 所說感到不可置信）你說什麼？

黑警C：（仍然面不改容）我說我們把你們殺了都沒有人知道！

此時，一發石子飛來擊中黑警 C 的頭部
眾人望去，後巷盡頭攬炒君舉著拉緊的彈弓

攬炒君：（大叫）黑警死全家！

隨即又一發石子擊中黑警 B
南、Louis 一個對望，默契地一起乘機發難，合力把黑警 A 推跌
混亂之間 Bell 隨手拿起一袋垃圾拋向黑警 B
南拉著 Bell 離開
暉哥一把攔腰抱著黑警 B

暉哥：（大叫）妹妹！走啊！

黑警 A 見到馬上衝向暉哥舉起警棍朝他頭部重重擊去
暉哥倒地
暉妹見到馬上回身跑向暉哥，抱著滿頭鮮血半暈厥狀態的哥哥哭喊

暉妹：不要打我哥哥啊！不要啊！

兩名黑警不但沒有停手，更是對著抱著哥哥的暉妹拳打腳踢
南見狀想回頭，卻被包阻住

包：走啊！繼續找 YY，一定要找到 YY ！

南望著包，點了點頭
說罷，南和 Bell、Louis 及俊 B 逃離後巷
另一邊，包衝過去擋在暉哥與暉妹身前用肉身擋下三名黑警的警棍
警棍落下一刻，畫面所有聲音抽空，天理不容，寂靜無聲
暉妹用紙巾包起放進手袋的白花散落在地上，慢慢被暉哥頭部流
出來的鮮血染紅

S64

時：黃昏一夜
地：天台
人：YY

YY 爬上天台最高位置，拿出紙杯蛋糕和蠟燭，點燃，閉上眼許
願（黃昏）
當 YY 睜開眼，整個天空已完全暗下來，城市披上了夜色，YY
把蠟燭吹滅

S65

時：夜
地：後巷
人：南、Bell、攬炒君、Louis

南眾人逃到另一條橫街後巷

南：沒有追來了？你馬上打給楊律師！

Bell：好！

南：（走到攬炒君身前）月夜騎士那邊有沒有消息？

Louis：（在旁邊按著瘀黑的眼睛憤怒地望著阿南）

攬炒君：還沒有回覆啊⋯⋯

南：（緊張地）你打給他啊，聰明一點行不行啊？

Louis：（突然衝前把南從攬炒君身邊推開）喂，你想怎樣啊？我們傷的
傷，被拘捕的被拘捕！你還只在意找那個女生？我當你是兄弟，你當我
是什麼啊？大哥！（稍頓）我不理啦，我要走。

南：喂，你去哪裡啊？

Louis：上環已經開戰了！我要去支援！

說罷，Louis 就轉身離去
攬炒君望一望 Bell 和南二人後，決定跟 Louis 走

攬炒君：喂！等等我！

Louis：（回頭）

攬炒君：我跟你一起去！

兩位少年頭也不回地趕赴前線
團隊只剩南及 Bell
不忿的南用力踢向前方的牆
南深呼吸一口氣，再慢慢彎下身子坐在地上

南：一個走，兩個又走，還怎麼救人？

Bell：（蹲下來，伸手握著南的手腕）那上環那些也是戰友，對嗎？

二人：（稍頓）

Bell：你可不可以告訴我，為什麼你如此在意救 YY ？

> 這時旺角東鐵站一列火車進站
> 火車卡車窗的光和影印在兩人身上（超現實燈光效果，配合警車
> 鳴警笛聲）

南：（光影不斷變化中，南低頭）721 那晚，我和 Louis 向前衝的時候，
防暴警察突然向我們開了兩槍。當時我很害怕，馬上向後跑。在我轉身
的同時，我撞跌了一個女生，但當時我太害怕，只是顧著自己走，然後
我就給橡膠子彈打中了，在我跌倒的時候，拼命拉起我，但最後卻被警
察包圍拘捕的那個女生就是 YY 黎家欣⋯⋯

> Fade in 抗爭現場前線抗爭者推進的聲音
> 南回憶畫面（高反差、spotlight 超現實處理，studio 拍攝）
> 南和 Louis 正拿著紙皮盾一步步前進
> 一聲槍響，南卻心生恐懼停了下來
> 槍聲再響，南轉身逃跑，卻把在他身後的 YY 撞倒
> 南望著倒地的 YY，回頭望了望身後，竟決定不理 YY 自己逃走
> 槍聲又響起，南應聲倒地
> 倒地的南看著眼前一條條長長的黑影（防暴警察）向他襲來
> 這時一雙手抓住他，想把他扶起
> 南順著手看過去是剛被他撞倒的 YY
> 然後越來越多手抓住他，想把他抬走
> 但躺在地上的南卻看見 YY 身後一枝警棍已經高舉

《少年》劇本

S66

時：夜
地：天台
人：YY

　　　一隻拿著 Pepe 的手越過天台圍欄伸出
　　　站在天台高處的 YY 拿著 Pepe 向下望
　　　Pepe 在 YY 手上吊在半空，象徵搖搖欲墜的生命

S67

時：夜
地：後巷
人：南、Bell

　　　坐在地上的南面如死灰

南：其實……我真的不是你想像的勇武，我……只不過是個沒有用的懦夫。
Bell：（捉緊南的手）你不是啊，在我心目中，你一點都不懦弱！
南：我一事無成啊……考不到大學，改變不了香港，救不了 YY……
Bell：我們還有時間，怎麼會救不到 YY？
南：大家都走了，只剩我一個，怎麼救？
Bell：你不是只有自己一個……（想了想，毅然地）我不走啦，不去英國，哪裡都不去，如果你選擇留在這裡，我就陪你留在這裡。你要去救 YY，我就陪你去救到她為止！

南與 Bell 先對望，然後相擁

此時，一隻 Pepe 青蛙突然跌落在二人面前，就是 YY 在 IG 上發
文的那隻

S68

時：夜

地：旺角某大廈、大廈天台、旺角街頭

人：**Bell**、南、**YY**、子悅

南與 Bell 趕忙衝入身後大廈，電梯居然壞了

二人只能跑樓梯上天台

（Insert）子悅在旺角街頭奮力奔跑

上到天台卻不見 YY 蹤影，一番搜尋，卻見 YY 原來在旁邊大廈
天台水塔上

阿南衝動想叫 YY

Bell 卻一把按住阿南，掩住他的嘴

南望著 Bell，露出完全聽命於 Bell 的神情

S69

時：夜

地：**YY** 所在的旺角大廈天台

人：南、**Bell**、**YY**、子悅

YY 站在水塔邊緣猶豫著是否往下跳時

Bell：黎家欣！

YY 循聲望去，Bell 站在旁邊大廈的水塔上
此時，南小心翼翼地爬過分隔兩棟大廈的水泥牆，向 YY 所在的
水塔移動

YY：你是誰？為什麼會知道我的名字？
Bell：我叫陳家寶，是阿南女朋友，我們找了你一整天了！你下來，我
們慢慢談好不好？
YY：阿南？他現在哪裡？
南：黎家欣！

南已經爬上了水塔的第二層，正準備爬上水塔頂端
YY 馬上抓緊圍欄，露出不知所措的表情

YY：你不要再過來，否則我馬上跳下去。

還差一步就爬上頂端的南馬上停下

YY：你們不要理我啦，這條路是我自己選的。
南：我不可以不理你，你可不可以不要放棄，我們還有機會贏的！
YY：怎麼贏？我們的手足每天被捕被虐打，那些黑警可以完全沒有後果，
這個政府根本就沒有想過要回應。既然如此，我唯有用更激烈的方式，
去令他們回應！
Bell：我們要一起，全部人，用其他更激烈的方式去讓他回應。這個不
是唯一的方法！你不可以就這樣拋下我們！

南：你救過我呀！你已經比很多人勇敢！求你給我一個機會讓我報答你！

YY：你們救了我又怎樣？我真的很辛苦，我撐不下去了……你們有家人、朋友陪，但我誰也沒有……

Bell：你還有我們啊！721那天晚上，你明明可以走，但為什麼要回頭救他？因為你不想丟下他，讓他可以和我們一起繼續戰鬥，對嗎？

YY望著阿南，然後又望了望阿Bell，然後搖頭，隨即轉身
突然，水塔下傳來一聲女聲的呼喊

子悅：黎家欣！我找了你好久。

YY循聲望去，發現竟是子悅，子悅此時也已爬上了水塔的第二層

子悅：我不走啦！我留在這裡啦！你下來吧！
YY：我不行啦，我熬不下去啦！
子悅：你不用熬，有我在！
YY：你走吧。你還有希望，你不要留在這裡！
子悅：我不會走！我們要被拘捕就一起被拘捕，要輸就一起輸，要贏就一起贏，你不是跟我說，你不甘心嗎？
YY：但是你說不甘心沒有用的！
子悅：你跳下去就有用嗎？香港是不會因為你的死而改變的！

阿南與Bell都被此句話鎮住了

YY：（閉上眼）我知道。

說完就轉身向不會為她而改變的香港跳下去

《少年》劇本

（慢動作）就在 YY 轉身一刻，南用力躍過梯子衝向 YY
子悅也奮不顧身衝向梯子

（insert）Full gear 的 Louis 在中環地鐵站跳閘
俊 B 則在他身後從閘口下鑽出來

（cut to）被便衣警察押向豬籠車的暉妹與暉哥（包紮著頭部），
他們望著對方，眼神裡沒有半點後悔
另一邊，同樣被銬著雙手的包仍不停抬頭張望頭頂的天台希望能
尋找到 YY 的影

（back to）天台，Bell 雙手掩面蹲下，無法直視眼前畫面
YY 回頭，南與子悅的手已緊緊地抓住她的肩膀，哪怕一起墜樓，
仍奮不顧身，緊緊抱住在天台邊陲往下跳的 YY

黑畫面

突然 YY 的手被一隻手緊緊抓住
在空中的 YY 睜開眼睛
數十隻手突然同時一起抓住她的手

（畫外音）混剪插入不同抗爭人士的發言（七一立法會妹妹哭
訴、吳傲雪中大發言、旺角警署外「We are brave」英文發言、梁
天琦說「光復香港」、2019 年抗爭群眾：「時代革命」）

YY：（V.O.）那一刻我知道，我們一定會贏，一定會！

縦使徒勞無功

EVEN IF WE VAIN

決不無疾而終

WE WILL SUSTAIN

工作人員名單

1984 工作室

黎家欣 LAI Ka-Yan (YY)	余子穎 Yu Tsz Wing
何子悅 HO Ji-Yuet (Ji-Yuet)	李珮怡 Li Pui Yi
林梓南 LAM Chi-Nam (Nam)	孫君陶 Suen Kwan To
陳家寶 CHAN Ka-Bo (Bell)	曾睿彤 Maya Tsang Yui Tun
呂仕琪 Louis Luin	唐嘉輝 Tong Ka Fai Calvin
包／鮑麗明 Bao the Social Worker	彭珮嵐 Ivy Pang
攬炒君／俊 B Mr. Burnism	何煒華 Ho Wai Wa Ray
暉哥 Bro Fai	孫澄 Suen Ching
暉妹／Zoe Zoe	麥穎森 Mak Wing Sum Sammi
警察 Policemeng	楊皓然 Kelfin Yeung
	大隻興 Hing
被捕同學 Arrestee	唐艾瑪 Emma Tong
	黃東尼 Tony Wong
	林泰瑞 Terry Lam
	陳勒斯 Cyrus Chan
	唐維斯 Jarvis Tong

執行監製　　殷尼棉
Administration Producer　Indomie

製片　　鄭彤
Production Manager　CHENG Tung

助理製片　　何睿智
Assistant Production Manager　Savio HO

副導　　林熙駿
Asst. Director　LAM Hei Chun

場記　　陳力行
Continunity　Daniel CHAN

策劃　　陳浩勤
Associate Producer　David CHAN

麥一人
Yski

監製　　伍珍珍
Producer　Little Jane

陳力行
Daniel CHAN

任俠
Rex Ren

編劇　　陳力行
Screenwriter　Daniel CHAN

任俠
Rex Ren

導演　　林森
Director　LAM Sum

任俠
Rex Ren

攝影 Cinematographer	ming 田中十一
	陳家信 CHAN Ka Shun Benny
助理攝影 Assistant of Cinematographer	Aiko Mak JC

數據傳輸員 D.I.T.	殷尼棉 Indomie
燈光師 Gaffer	阿十
錄音師 Sound Recordist	金路易 Louis Kim
錄音助理 Boom Man	太子 MD
聲效製作 Foley Artist	黃鶴樓 Wong Hok Lau
	奮鬥君 Hardworking Guy
	得意小公主 Princess Kawaii
對白剪輯 Dialogue Editor	蜥蝪仔 Lizard Boy
	太子 MD
音響設計及混音 Sound Designer & Mixer	金路易 Louis Kim

美術指導 Art Director	李秋明 LEE Chiu Ming
助理美指 Assistant Art Director	T 小狗 T the doggie
	以正視聽 TWOFIVE

服裝指導	李明
Costume Designer	LEE Ming
助理服裝指導	榮
Assistant Costume Designer	Rain
化妝	芙妮
Make-up Artist	Dap
	愛蓮
	Irene
剪接	L2
Editor	任俠
	Rex Ren
助理剪接	神奇小子
Assistant Editor	WonderBoy
	彼得
	Peter
原創音樂	Aki
Original Score	
平面及片頭設計師	黃倬詠
Graphic and Title Designer	Kathy WONG
	Cheuk Wing
字幕	殷尼棉
Subtitle	Indomie
字幕翻譯	陳力行
Subtitle transcript	Daniel CHAN
	湯振業
	Tom Cunliffe
海外聯絡	湯振業
Foreign Correspondent	Tom Cunliffe

特別鳴謝
（排名不分先後）

安娜

姚詠豪
Dynax Yiu Wing Ho

姚潔琪
Judy Yiu

十卜
Support

張青林
Cheung Ching Lam

區紹熙
James Au

Gipsy

靚妍
Inin

肥暉
Fai Fai

Soak

Jayme

M Wolf

馬蘭清教授
Prof. Gina Marchetti

少年 May You Stay Forever Young

作　　　者｜任俠、陳力行等
責任編輯｜馮百駒
文字校對｜蔣明涓
行政編輯｜伍蔓凝
封面設計｜李囿蓁
圖文排版｜王氏研創藝術有限公司
印　　　刷｜韋懋實業有限公司

一八四一
社　　　長｜沈旭暉
總 編 輯｜孔德維
編輯顧問｜鄧小樺
出版策劃｜一八四一出版有限公司
網　　　站｜1841.co
地　　　址｜105 臺北市寶清街 111 巷 36 號
電子信箱｜enquiry@1841.co
Facebook ｜ www.facebook.com/1841bookstore
Instagram ｜ @1841bookstore @1841.co

讀書共和國出版集團
社　　　長｜郭重興
發行人兼出版總監｜曾大福
發　　　行｜遠足文化事業股份有限公司
網　　　站｜www.bookrep.com.tw
地　　　址｜231 新北市新店區民權路 108-2 號 9 樓
電　　　話｜(02)2218-1417
傳　　　真｜(02)8667-1065
電子信箱｜service@bookrep.com.tw
郵撥帳號｜19504465 遠足文化事業股份有限公司
客服專線｜0800-221-029
法律顧問｜華洋法律事務所 蘇文生律師

初版一刷｜2022 年 6 月
定　　　價｜480 台幣
ISBN ｜ 978-626-95956-4-8

國家圖書館出版品預行編目

少年 = May you stay forever young / 任俠，陳力行作 . -- 初版 . -- 臺北市：一八四一出版有限
公司出版：遠足文化事業股份有限公司發行 , 2022.06
　面；　公分
ISBN 978-626-95956-4-8(平裝)
1.CST: 電影片
987.83　　　　　　　　　　　　　　　　　　　　　　　　　111007317